线描

高级篇

主编 尚天翼

广西美术出版社

前言

　　从幼儿开始学画对孩子的创造性思维的开发和完整性格的塑造，有着积极重要的作用。本套《佳翼少儿美术圆角系列教程》丛书中的《线描》《油画棒》根据不同年龄段孩子的思维特点分为初级篇、中级篇、高级篇来进行科学、系统、专业的编排。书中题材丰富、贴近生活、生动有趣。每课都通过一个有趣的故事或者一个关键知识点的导入，激发孩子的绘画兴趣，引导孩子们快速地进入情境，从而心情愉悦地完成每一次艺术创作。本套丛书注重保护孩子们的绘画兴趣，发掘孩子们的艺术潜力，让孩子通过绘画认识世界，创造美丽，用画笔表现生活中的幸福与美好。同时，本套丛书也是专业的少儿美术教科书，它可以帮助指导美术教师通过教与学的互动和孩子们共同享受艺术带来的乐趣，完成教学任务。

　　我校2006年编写《线描之旅》《油画棒之翼》之后，2008年至2009年又相继编写了《佳翼少儿美术教程》丛书（《线描》《油画棒》《水彩笔》《水粉》《POP》《趣味创意》《泥工》《版画》《砂纸画》《刮画》）。2010年编写了《佳翼少儿线描系列教程》丛书（《主题创作》《我学大师》《写生课堂》）。2011年编写了《佳翼儿童启蒙创意绘画》丛书（《线描》《油画棒》《水彩笔》《油水分离》）。这些教材都深受广大家长和少年儿童及美术教师的喜爱。

　　衷心希望本套丛书也能给全国少年儿童及美术教师带来一些帮助，让我们共同努力，更好地促进少儿美术教育的发展。

<div align="right">尚天翼</div>

什么是线描？线描也叫白描，即单纯地用线画画。在绘画时线条可以有许多变化，如长短、粗细、曲直、疏密、轻重等。

儿童线描是用单线单色描绘物体来进行绘画创作的一种儿童美术绘画方式。儿童线描也可称为儿童素描，以单色来描绘物体。虽说没有色彩画那么丰富，但通过线条的组合应用也可使得画面效果千变万化。

线描必不可少的是线描的基础，即先从简单的点线面开始练起。从而用不同形式组合的点线面来表现画面的黑白灰关系。

线描中面的形态及构成多种多样。一个形状可以构成一个面，一定范围密集的点也可以构成一个面。密集的线条组合也可以形成面。面的组合方式有分离、相遇、覆叠、透叠、相融。

面的组合

分离：面与面之间分开，保持一定的距离，在平面空间中呈现各自的形态，在这里空间与面形成了相互制约的关系。

分离

相遇：也称相切，指面与面的轮廓线相切，并由此而形成新的形状，使平面空间中的形象变得丰富而复杂。

相遇

覆叠：一个面覆盖在另一个面之上，从而在空间中形成了面之间的前后或上下的层次感。

覆叠

透叠：面与面相互交错重叠，重叠的形状具有透明性，透过上面的形可视下一层被覆盖的部分，面之间的重叠处出现了新的形状，从而使形象变得丰富多变，富有秩序感，是构成中很好的形象处理方式。

透叠

相融：也称联合，指面与面相互交错重叠，在同一平面层次上，使面与面相互结合，组成面积较大的新形象，它会使空间中的形象变得整体而含糊。

相融

不同形态及组合方式的点线面形成不同的装饰性画面效果。

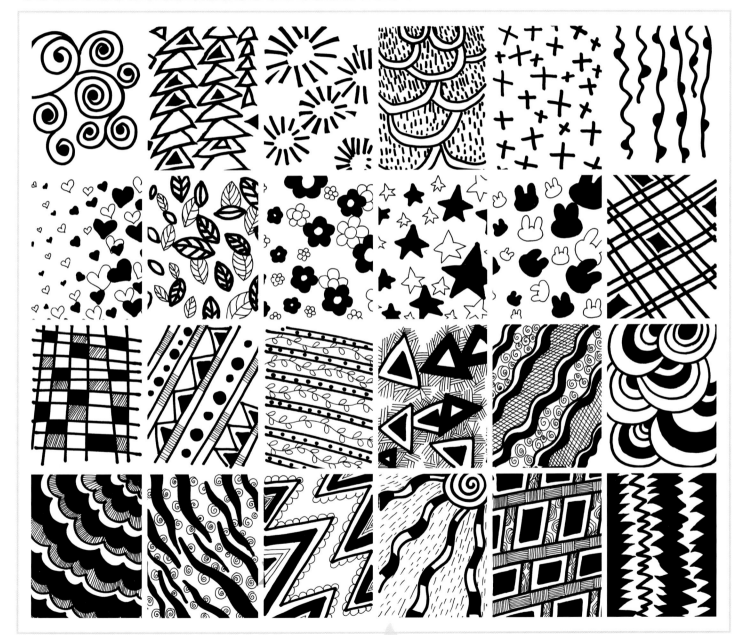

课堂导入：大海中有一条奇特的小鱼，它的头顶有一盏灯，每当晚上出来游玩的时候都可以把这盏灯打开。其他的鱼都喜欢和它一块玩，因为它能给黑夜带来光亮。让我们一块来画一画这条奇特的小鱼吧！

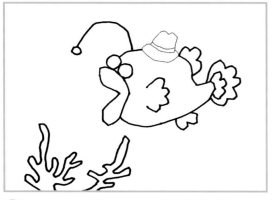

1 画出鱼的外形，注意它头上戴的帽子和鱼的遮挡关系。

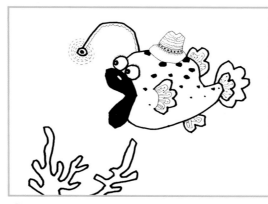

2 用黑色点图案装饰鱼的身体。

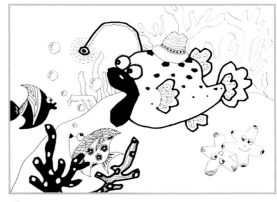

3 装饰海底左侧的珊瑚，按前后的遮挡关系画出海底的景物。

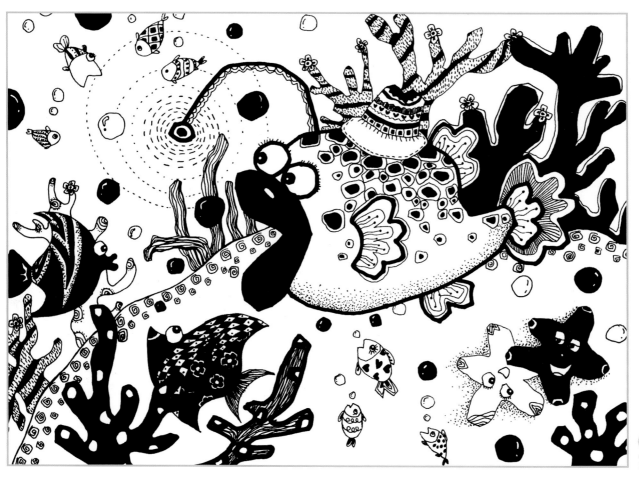

4 画出其他种类的小鱼，丰富画面内容，使其更加精彩。

学习提示：

　　在绘画时要突出主体，大块黑色块图案可用记号笔来涂画。大胆想象多彩的海底世界，并用画笔表现出来。

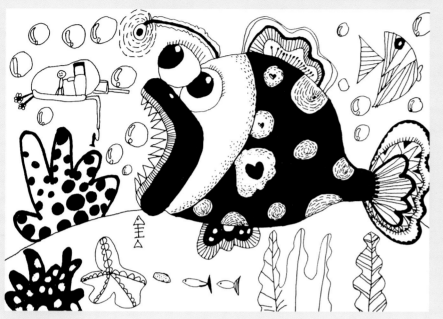

崔斌雨涵 男

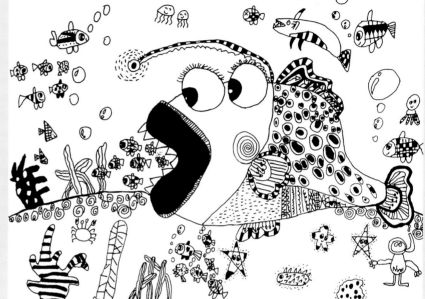

何昊洋 男

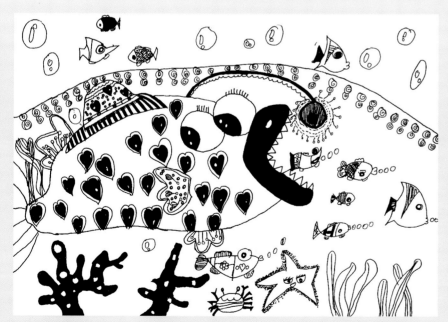

李沄萱 女

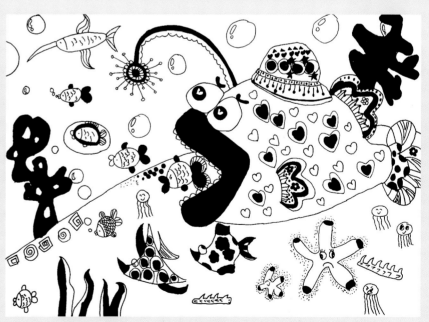

尹茗 女

课堂导入： 恐龙是生活在距今大约2亿3500万年至6500万年前的一种爬行类动物，支配全球生态系统超过1亿6千万年之久。一般认为大多数恐龙已经灭绝，但有一部分适应了新的环境逐渐进化生存了下来，如鳄类、龟鳖类，还有一部分沿着不同的进化方向进化成了现在的鸟类和哺乳类。

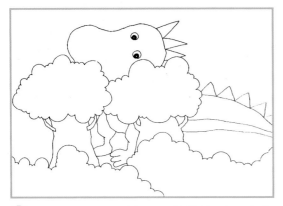

1 勾画出恐龙、树以及草的外形，注意三者之间的遮挡关系。

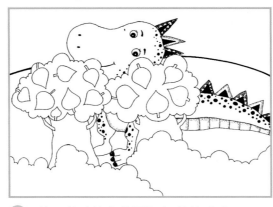

2 利用学过的点线面知识装饰恐龙。

3 装饰树以及草丛，每棵树的装饰手法应有所不同。

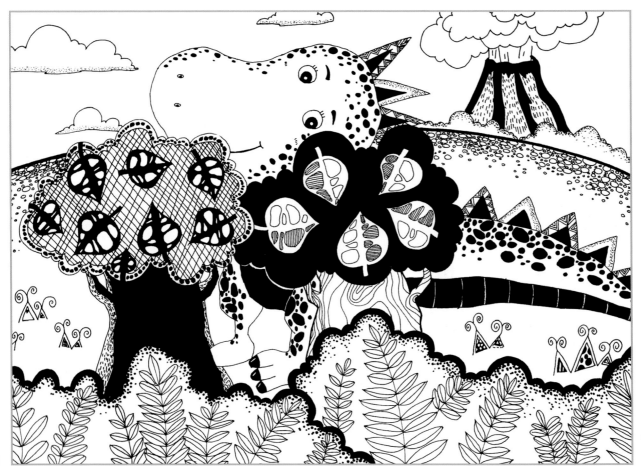

学习提示：

注意恐龙和树的遮挡关系，树与树之间的装饰手法要有区别，可用黑白对比的图案来做装饰。可画不同种类不同数量的恐龙来营造画面。

4 画出地平线以及远处的火山和天空，完成画面。

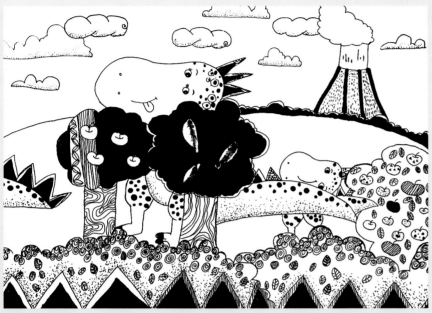

李楚妍 女

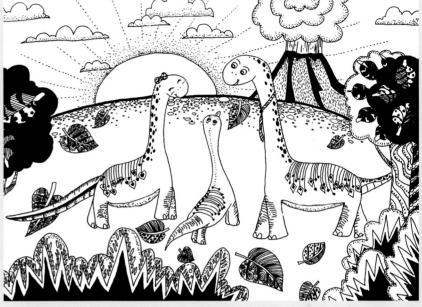

唐源笛 女

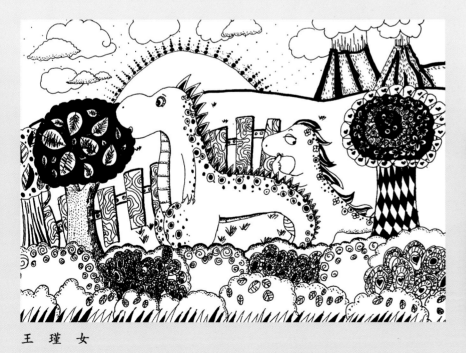

王瑾 女

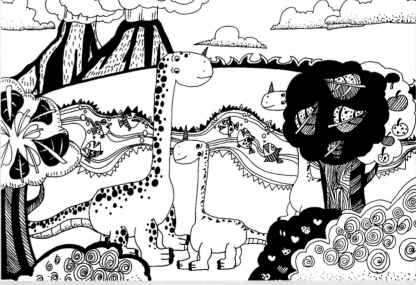

王艺霏 女

第3课 贪吃的小老鼠
Tanchi de Xiao Laoshu

课堂导入： 小猫咪咪正在家里用烤箱做好吃的牛奶曲奇饼干，烤箱里面烤饼干的味道香气扑鼻。贪吃的小老鼠正在家里睡觉，被这阵阵的香味给弄醒了，馋得它口水直流。尽管小猫咪咪很厉害，但是小老鼠还是禁不起美味饼干的诱惑，决定偷一块来作为它的晚饭……

1 我们先在画面中间画出小猫和画面右侧的桌子。

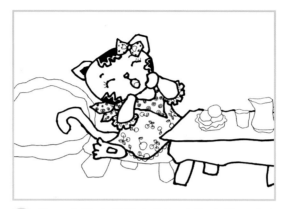

2 接下来给小猫的衣服加上漂亮的图案，再在桌子上画出一些你喜欢的食物。

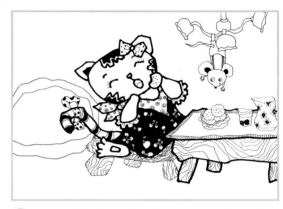

3 现在贪吃的小老鼠该上场了。你可以把它画在吊灯上，或者偷偷藏在桌子底下。

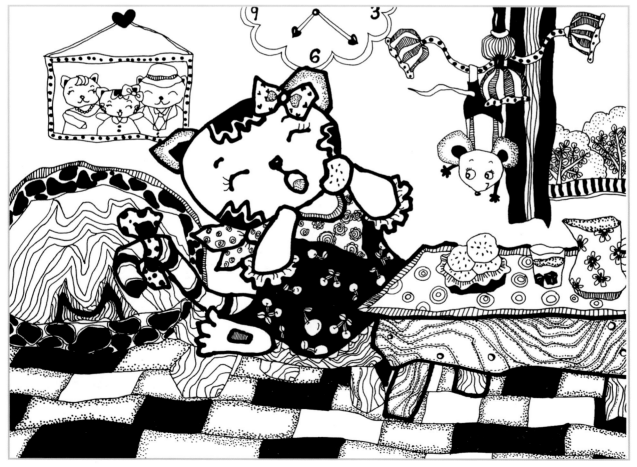

学习提示：

在我们的画面中要尽量地放大主题——小猫和小老鼠，小猫也可以在看书或睡觉或看电视，这个时候小老鼠也比较喜欢来偷东西吃。在添加图案的时候，注意点、线、面图案的搭配。

4 最后我们来装饰一下小猫的家吧！墙上可以添上它最喜欢的全家人的照片，还有温暖的火炉和可以看到美丽风景的窗户。

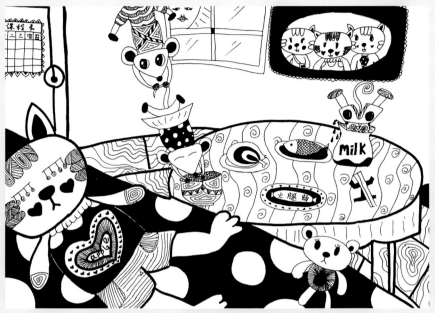

邓茜 女

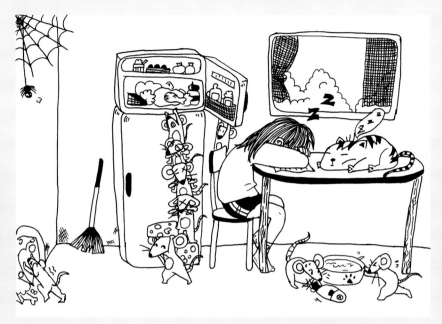

姚欣妤 女

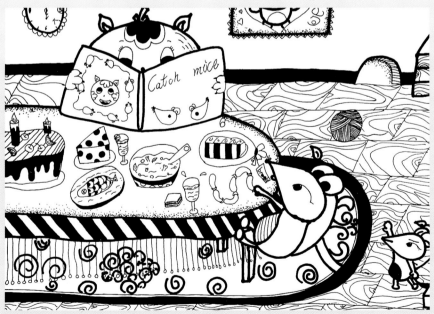

聂晓宇 女

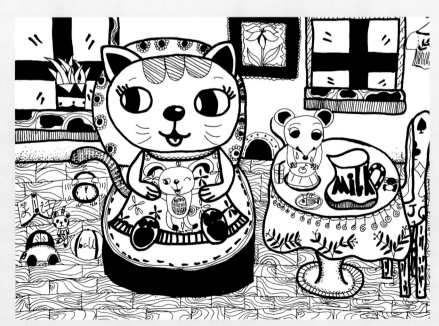

张赫凝 女

课堂导入：在距离我们很近又很遥远的地方，有一个广阔的深蓝色的海洋世界。在那里，生活着可爱的海龟、漂亮的水母、活泼的小虾和严肃的大鲸鱼等许多海洋生物。它们住着用珊瑚和贝壳建造的小屋、吃着五颜六色的海底美食。它们和平友好，快乐地生活着，无忧无虑。让我们把这个神奇美丽的海底世界画出来吧！

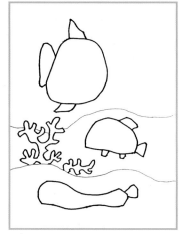

1 用勾线笔勾画出各种鱼的轮廓。

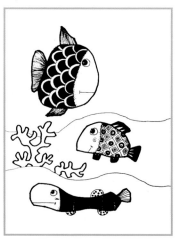

2 细致刻画每一条小鱼，丰富它们身上的图案。

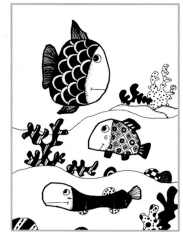

3 添加水草、珊瑚和海底的沙石，注意黑白灰对比。

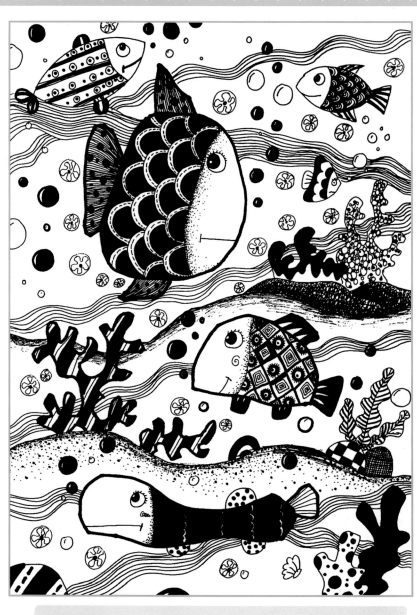

4 添加一些小鱼，丰富海底世界，完成画面。

学习提示：

　　大海中有非常多的鱼，被发现的鱼类就有24618种，鱼是一种水生的冷血脊椎动物，用鳃呼吸，具有颚和鳍。这一课我们要了解鱼的基本结构和生活习性。

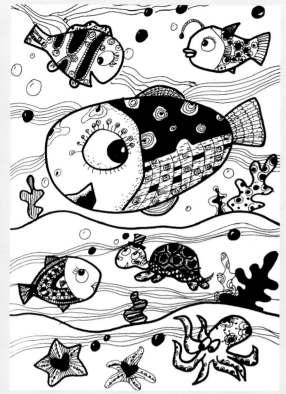

王美琪　女

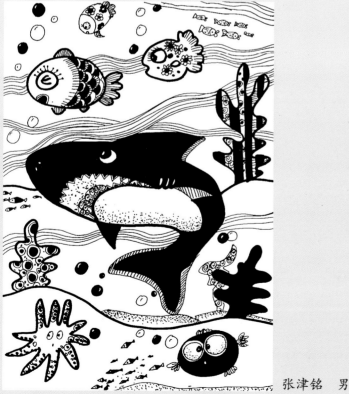

张津铭　男

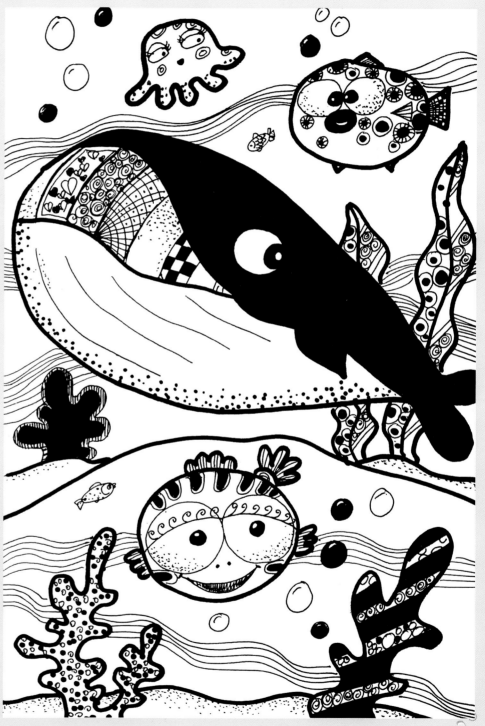

王语愿　女

13

课堂导入：同学们都听过《龟兔赛跑》的故事吧？小兔子因为骄傲自大输掉了本应该获胜的比赛。自从上次失败后小兔子认真地反省，认识到骄傲是不对的，做什么事情都应该谦虚谨慎。大家快看呀！这回比赛小兔子非常认真地对待，最后赢得了冠军。同学们，我们都要向现在的小兔子学习！

1 画出奔跑中的小兔子和小熊的轮廓。

2 给它们设计不一样的衣服。

3 用线条画出比赛跑道，再画出几个小动物观众让画面更热闹一些。

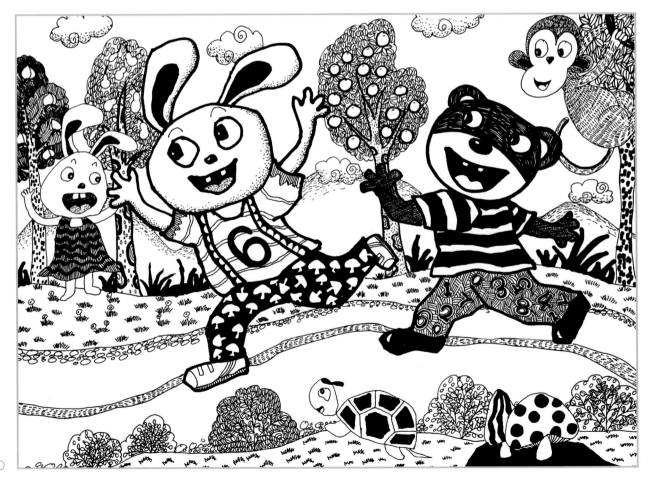

4 丰富背景，完善画面。

学习提示：

　　不再骄傲的小兔子做什么事都会很认真，同学们可以画跑步的小兔子，还可以画正在做其他事情的小兔子。给小兔子衣服上多设计黑色块的图案，给背景多设计线条或小点点图案，这样画面既丰富，主体和背景又能分清主次。

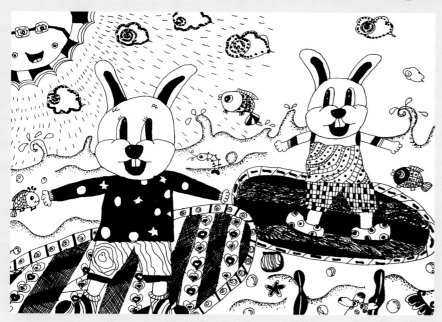

仇箫雯 女

景耀辉 男

李欣瑶 女

王佳庆歌 女

课堂导入：小浣熊是一个运动健将，它最喜欢的运动项目是棒球，平时最喜欢在草地上和小伙伴们一起玩棒球。它是一个非常厉害的击球员，看它和小猪玩得多开心。你最喜欢什么运动啊？来和大家一起分享一下吧。

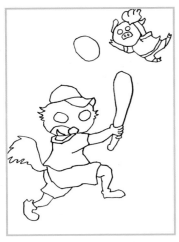

1 用简单的线条把小浣熊和它的伙伴勾画出来，注意它们的动态。

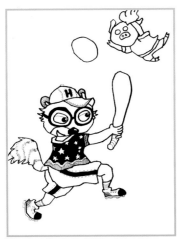

2 用漂亮的图案装饰出小浣熊的衣服。

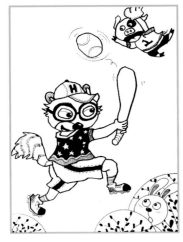

3 装饰小伙伴的衣服，画出树丛等。

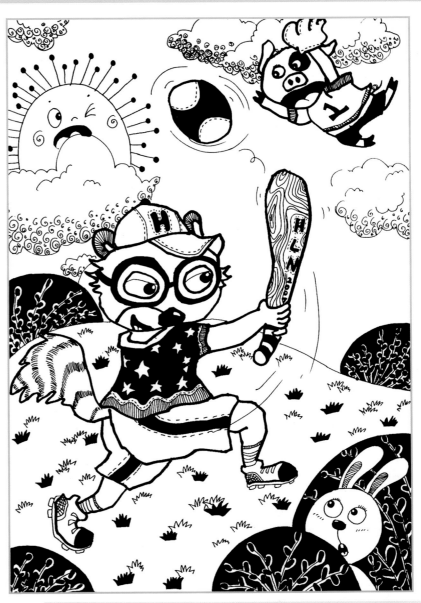

4 画出生动丰富的背景。

学习提示：

小朋友们可以画所有你喜欢的运动项目，如游泳、跳绳等。画的时候要注意人物的动态和组合，如有些运动需要多人配合完成的应注意人物分布的画面构图。

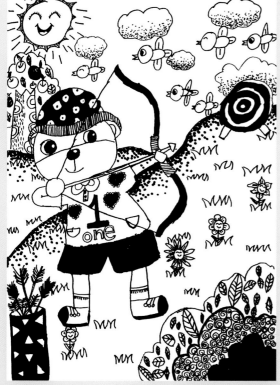

郎怡然 女

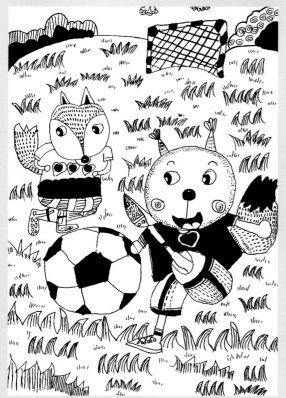

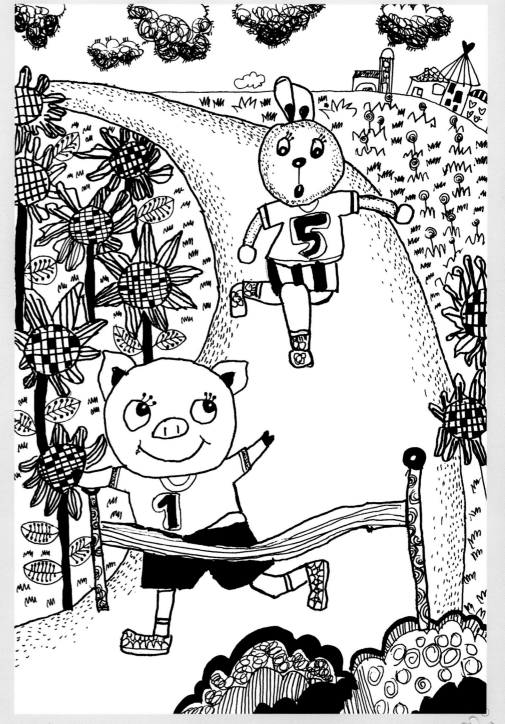

杨程程 女　　吴雅萱 女

课堂导入：小牛很懒惰，每天都要睡到太阳公公晒屁股了才肯起床。它的邻居喜羊羊可就不一样啦，喜羊羊每天早上早早起来锻炼身体，所以长得强壮又聪明。这一天，太阳公公又照常上班啦，小牛找到喜羊羊说："我们一起做早操吧，这样才能身体好呀！"喜羊羊说："看来你是真的想通啦！"经过锻炼，小牛的早操做得越来越好，看看它现在的动作多标准！

1 用粗笔勾画出两个小动物的形象和动态。

2 添加小牛和喜羊羊的五官表情，衣物的搭配可以充分发挥想象力。

3 进一步细致刻画主体物，用线条和重色块区分黑白灰的关系。

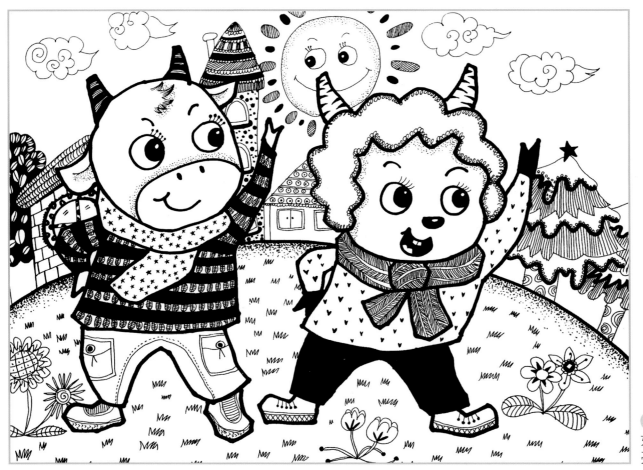

学习提示：

这张画的构图比较简单，但如果大小掌握不好，画得过小会显得不够饱满。同学们可以设计自己喜欢的动物形象，可以自由地装饰背景，也可以变换做早操的场景。

4 开动脑筋丰富背景，比如可以添加小草、鲜花、漂亮的房子等。

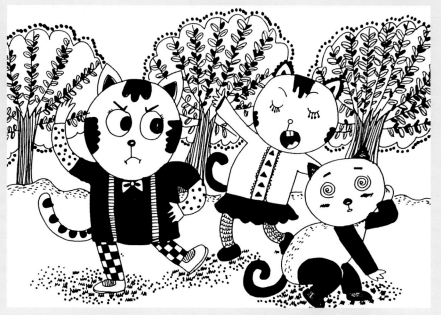

韩东尽 男

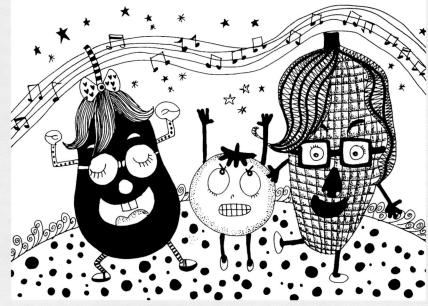

李景儿 女

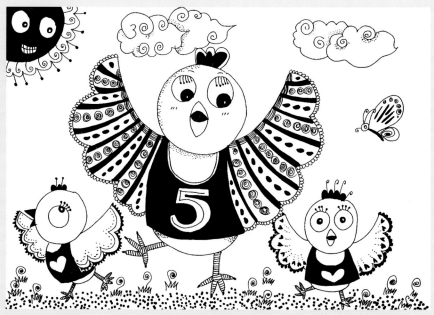

宁月欣 女

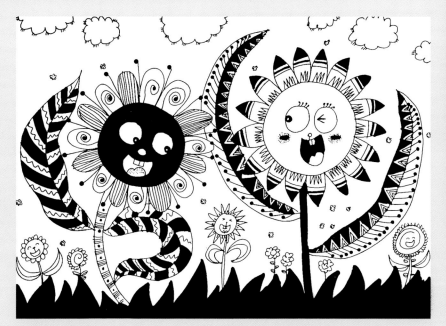

于婷 女

19

课堂导入：小朋友们知不知道小猫最喜欢吃什么呢？当然是小鱼啦。馋嘴的小花猫最喜欢吃新鲜的小鱼了。咕噜噜……小猫的肚子饿了，它拿起鱼竿高高兴兴地走到河边为自己准备一顿丰盛的晚餐。今天呢我们就来画一幅小猫钓鱼的场景。小朋友和老师一起来看看这只馋嘴的小花猫的收获如何吧！

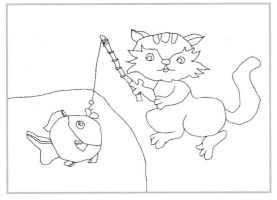

1 先用线条勾画出小花猫的身体外形和小鱼。

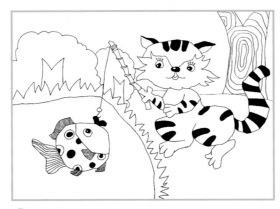

2 画出小花猫的五官并为它身体上的花纹涂颜色，画出简单的背景。

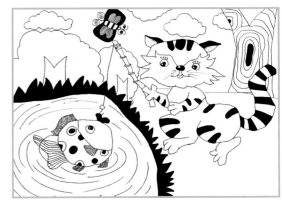

3 细化近处的背景，简单勾画远处的背景。

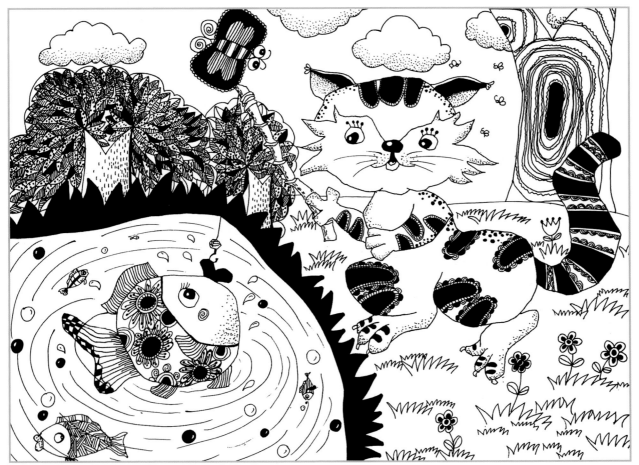

学习提示：

今天这幅画的主体物是小猫，所以在我们起笔的时候，要从小猫入手找准小猫的大小及其位置。先画小猫再画其他的景物。画小猫五官的时候要表现出小猫兴奋的表情，添加背景时可以加入自己的想象，为画面增添更好的效果。

4 运用黑白灰关系设计出背景中的景物。

20

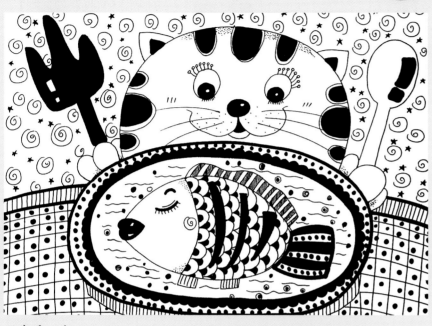

巩晓溪 女

郭苏瑶 女

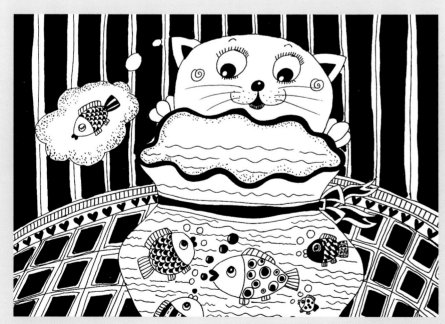

刘禹彤 女

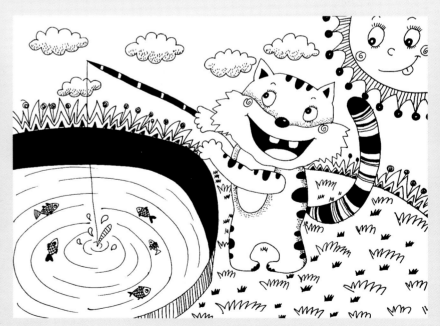

朱政宁 男

课堂导入： 在一个晴朗的下午，熊猫聪聪来到了野外游玩。它不知不觉地走到了一片竹林里，竹林里都是新鲜的竹子和竹笋。它高兴极了，一头扎进了竹林，美美地饱餐了一顿。在一旁的小朋友偷偷画出了聪聪在竹林的场景。如果是你，你会如何创作呢？

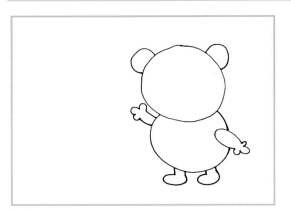

1 画出熊猫的轮廓。

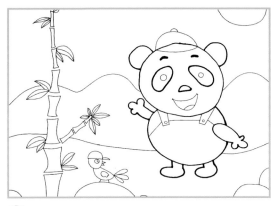

2 描绘熊猫周围的景物。

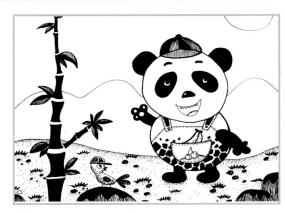

3 装饰熊猫及环境。

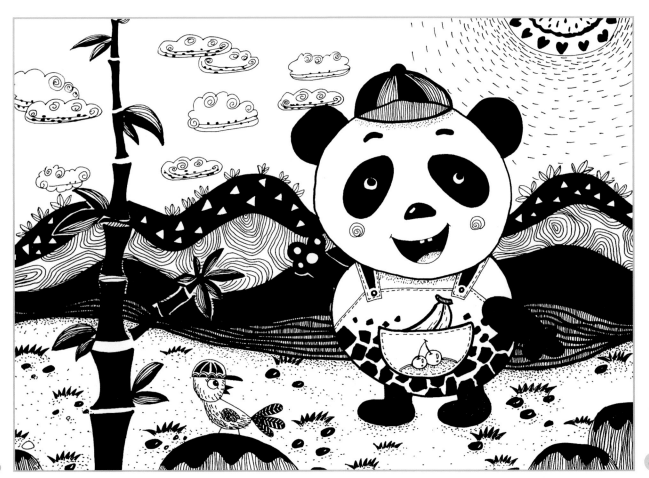

学习提示：

　　注意画面的黑白灰关系，远处的山可以用重色块处理，这样可以更好地衬托出近处的景物。

4 刻画远处的山和天空。

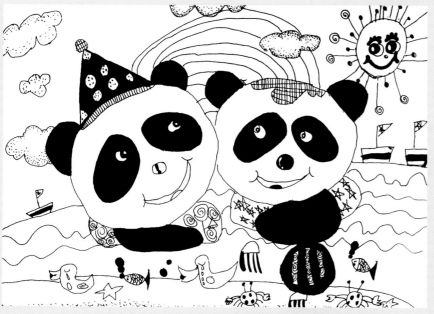

葛峻杰 男

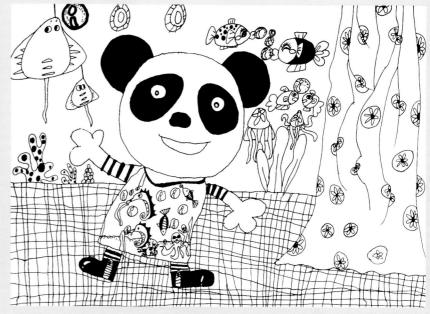

李易恬 女

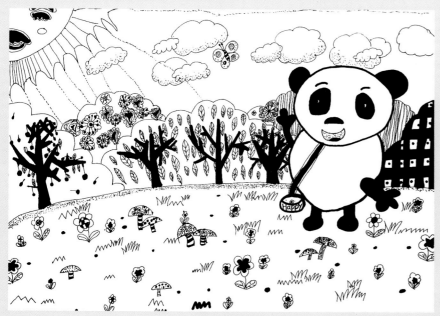

马小喆 女

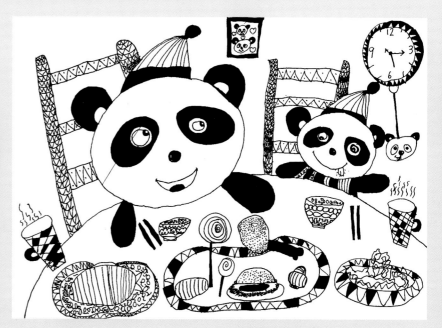

夏云雷 男

课堂导入: 小朋友们知不知道《狼来了》的故事呢？馋嘴的大灰狼最喜欢吃肥肥的小羊了。咕噜噜……大灰狼肚子饿了，这时它来到小羊住的地方想捉住小羊为自己准备一顿丰盛的午餐。小羊一看到大灰狼就拔腿跑回了妈妈的身边，大灰狼只能失望地走了。今天呢我们就来画一幅大灰狼捉小羊的场景。小朋友和老师一起看看这只聪明的小羊是如何逃脱的吧！

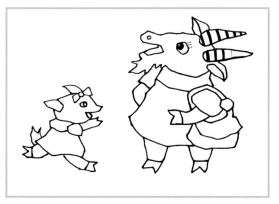

1 先用线条勾画出小羊和羊妈妈身体的外形。

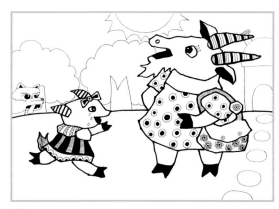

2 画出小羊和羊妈妈的服饰，背景部分做简单的装饰。

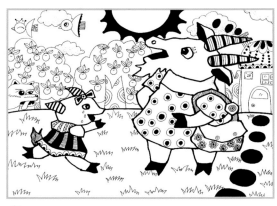

3 运用点线面细化近处的环境，简单刻画远处的背景。

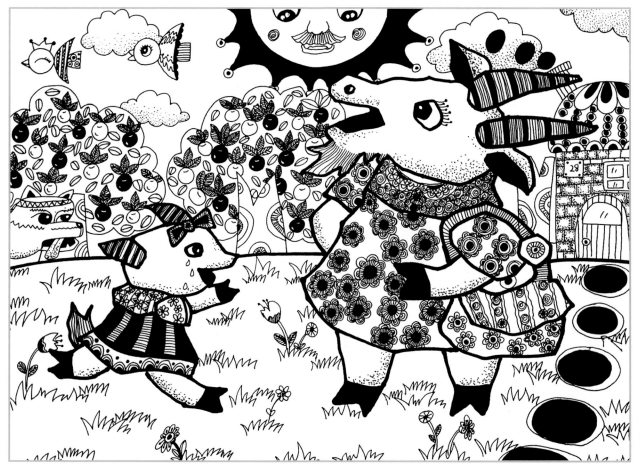

学习提示:

　　今天这幅画主体物是小羊和羊妈妈，所以在我们起笔的时候，要先从主体物入手找准大小及位置。先画小羊和羊妈妈再画其他的景物。添加背景时可以加入自己的想象，营造更好的画面效果。

4 运用黑白灰关系设计出背景中的景物。

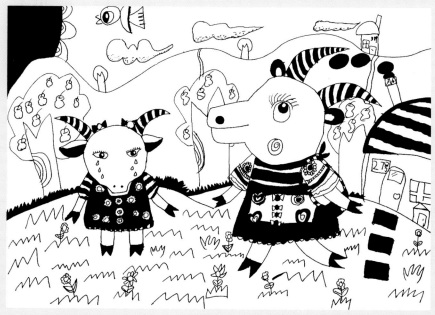

崔泽丹 女

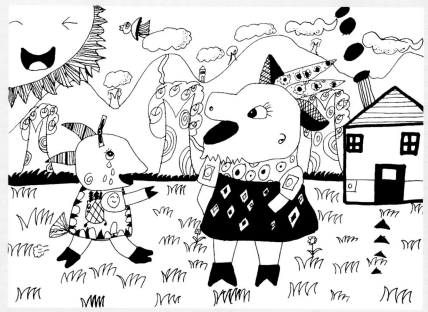

路雯暄 女

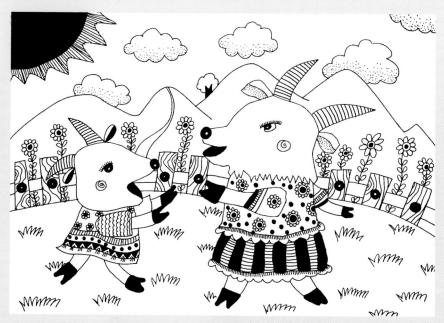

史欣宇 男

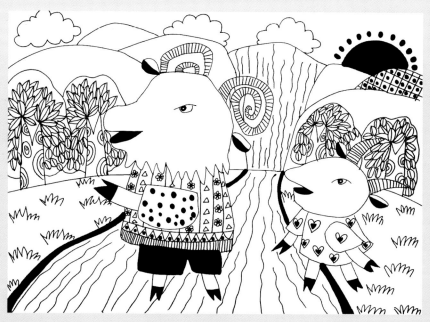

王瑞琪 女

课堂导几： 在美丽的大森林中有很多可爱的小动物，其中有一棵很大的树是鸟儿的乐园，它们在那里尽情地玩耍嬉戏。它们还经常在一起开音乐会，有时独唱有时合唱，森林里的其他小动物都很喜欢欣赏鸟儿们的歌声。现在我们就来一起设计一下这样的场景吧！

① 用线条画出三只小鸟的轮廓。

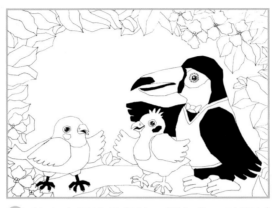

② 给小鸟画出重色块，添加花、叶和树干，注意它们相互间的遮挡关系。

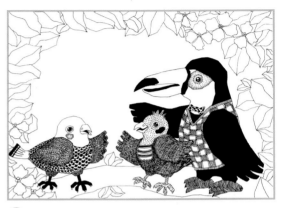

③ 用点线面详细刻画三只小鸟。

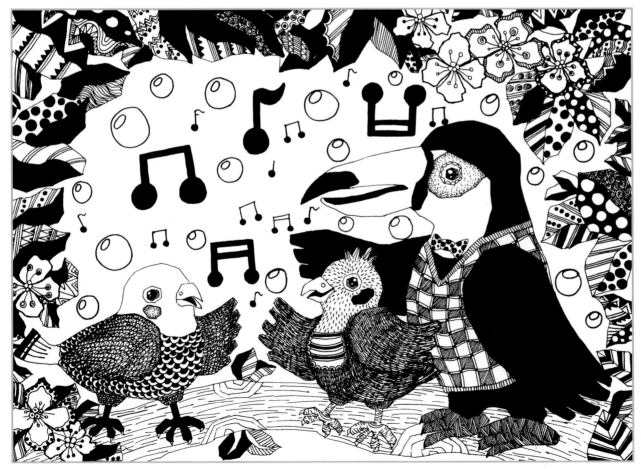

学习提示：

　　首先主体构图要大气明显，三只小鸟的身体大小区别明显一些，要把小鸟的神态画得生动些。细节设计注意点线面、黑白灰的穿插，要注意线的密度所表现出的灰度，另外背景设计要饱满，不应太空。

④ 细画花和叶子，用音符和泡泡装饰背景。

26

学　生　作　品

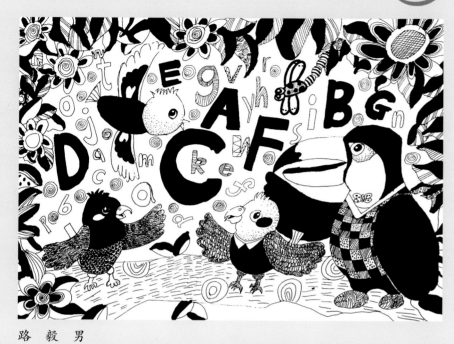

路　毅　男

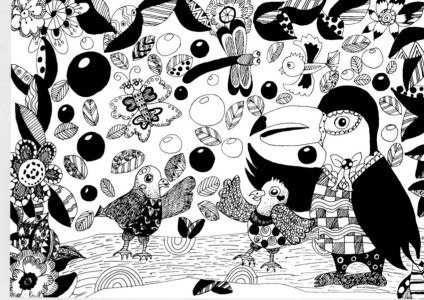

石佳熹　女

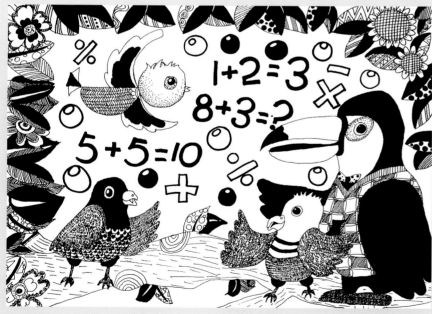

张孜语　女

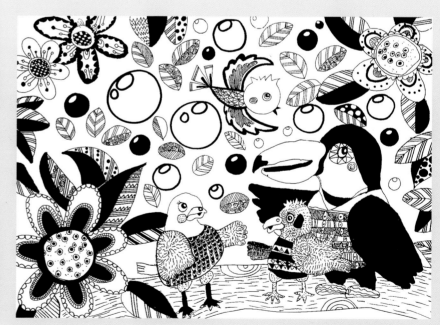

赵笑禾　女

课堂导入：“茶”深受中国人的喜爱。中国有句俗语："开门七件事，柴米油盐酱醋茶"，可见茶在我们的日常生活中占据了重要的位置。茶文化在我国有着悠久的历史。在宋代，皇帝还将"茶器"作为赐品，赐给皇亲贵族及大臣们。这节课我们就一块来画一画茶具中的茶壶和茶杯。

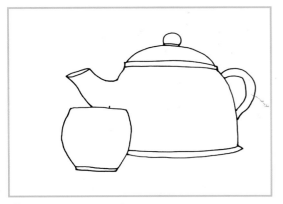

1 以点定位，分别画出茶壶和茶杯的外形。

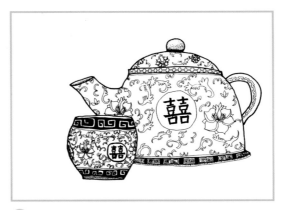

2 用具有中国传统风格的花草纹来装饰茶壶和茶杯上的图案。

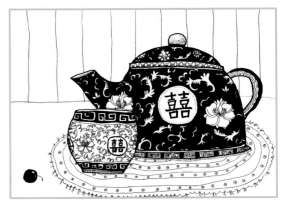

3 用重色涂茶壶的底色，画出桌面及背景。

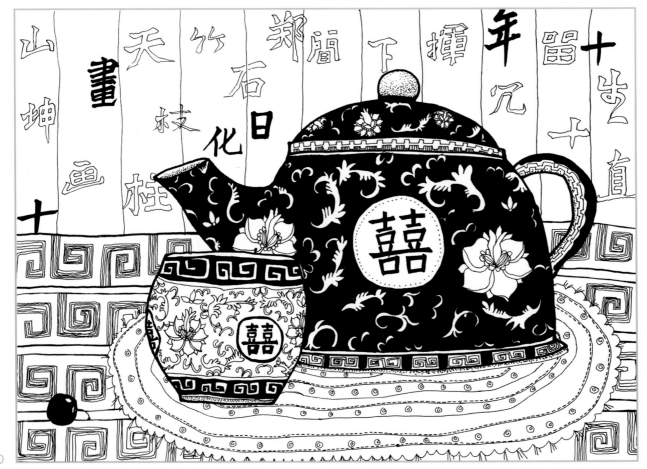

学习提示：

茶壶及茶杯的花纹可以发挥想象力大胆设计，既可用中国传统装饰图案来装饰，也可以用小朋友们喜欢的卡通图案来装饰。

4 细致刻画桌面和背景，使画面内容更加丰富。

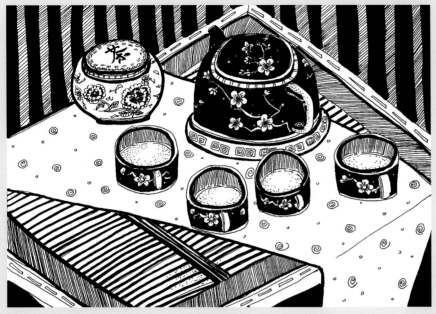

苗苗 女

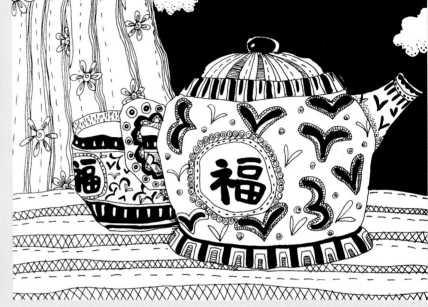

王珺禾 女

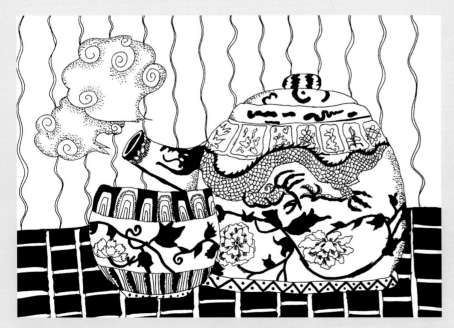

王新元 男

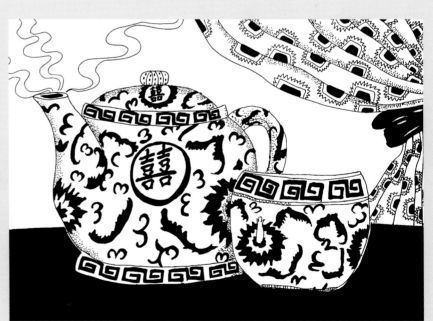

朱明月 女

Shucai Xiesheng

第13课 蔬菜写生

1 根据蔬菜的大小比例关系，用记号笔画出大体形状。

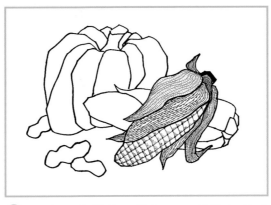

2 观察玉米的外形特征，用长线条形成灰色调来处理玉米皮。

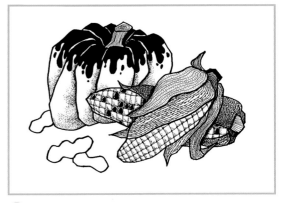

3 南瓜的位置处于玉米后面，可用大量的黑色块面来装饰表皮。

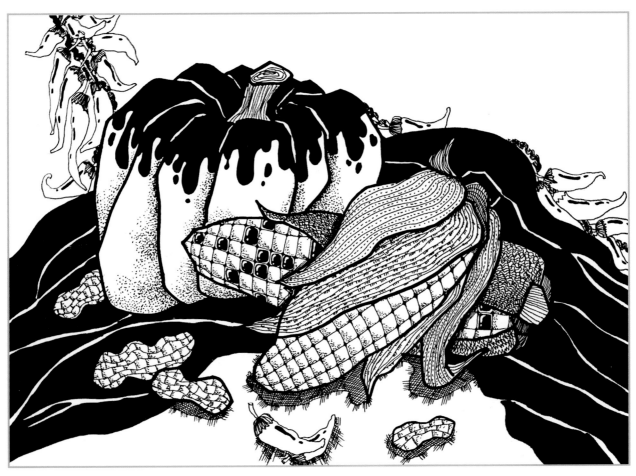

学习提示：

要根据现实生活中各种蔬菜的大小比例来画出外形大小比例。绘画时抓住蔬菜的外形特征，还要根据蔬菜表皮的颜色拉开黑白灰关系。根据实际的观察来表现细节。

4 继续添画辣椒和花生，配上一块深色衬布来衬托蔬菜。

学生作品

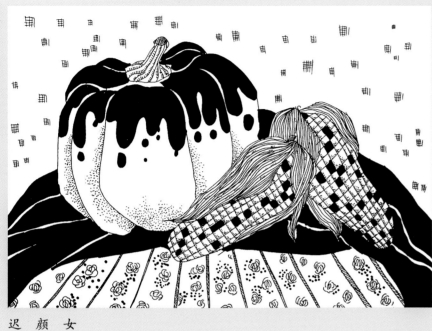

迟颜 女

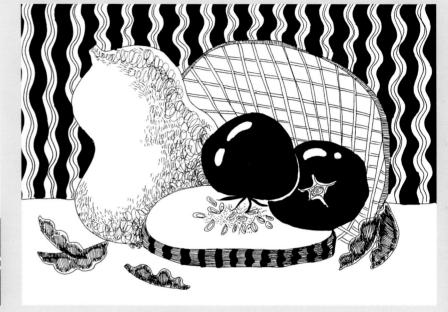

郭书舒 女

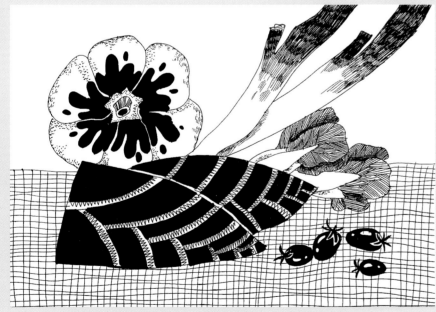

海宁 女

韩宁 男

课堂导入：近日，水果王国召开了"水果大王"评选活动。香蕉说它富含丰富的蛋白质，猕猴桃说它富含丰富的维生素，榴莲说它的营养价值最高。小朋友们来评一评，到底谁能当选"水果大王"呢?

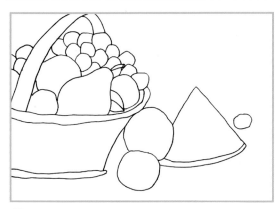

1 选好位置，在画面中间偏左位置画出一个篮子，再画出篮中水果的外形。

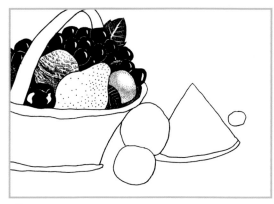

2 用点线面丰富篮子里的水果。

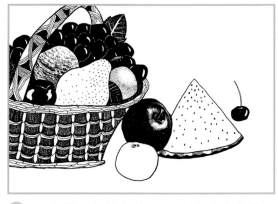

3 画出篮子的编织纹理，注意疏密变化。

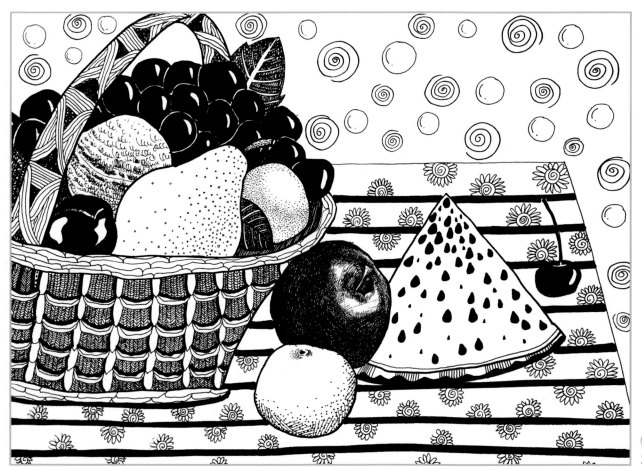

学习提示：

画面构图是本课重点，本课打破居中构图的形式来表现画面。学生可以通过运用梯形、长方形等基本形状或心形、花形等特殊形状来设计创作篮子外形。

4 丰富背景和桌布来衬托水果篮。

学 生 作 品

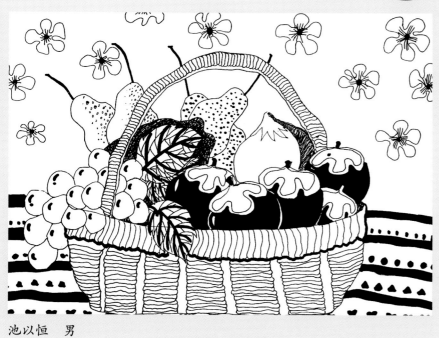

池以恒　男

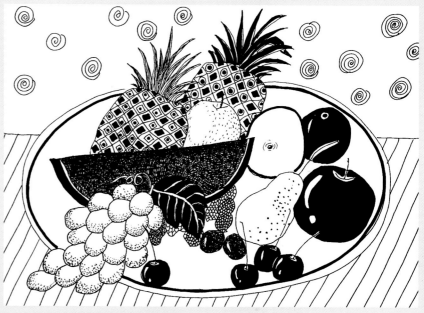

范思哲　男

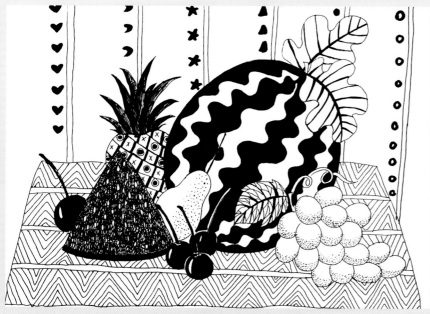

王一格　女

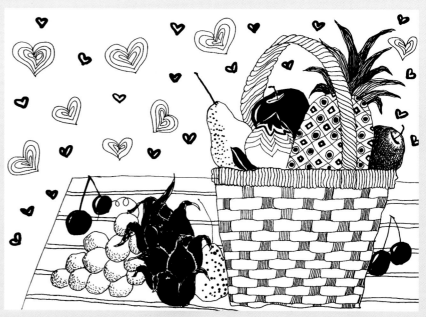

王奕晴　女

33

第15课 香香的惊喜

Xiangxiang de Jingxi

课堂导入： 叮叮当当……"逗逗，这是什么声音？"妈妈在厨房边忙着给外婆准备晚饭边问。"我正在给外婆制造一个惊喜。"妈妈好奇地从厨房探出头，看见逗逗正拿着一个插满向日葵的花瓶。"你拿花瓶去哪？""我要把家里的花瓶都集中到客厅，给外婆一个美丽的香香的惊喜！""哦，真是个好孩子，不过要注意安全！"妈妈开心地笑了。

1 先找出中间花瓶的位置，再根据遮挡关系设计出其他花瓶的轮廓。

2 细致刻画花瓣、花蕊及花茎等。

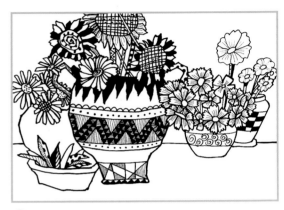

3 可自由发挥想象力设计花瓶图案。

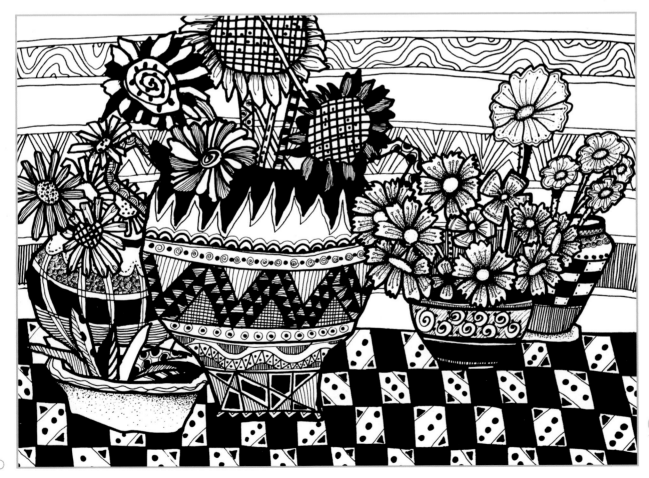

4 描绘周围环境，装饰桌面及窗帘，让画面的黑白对比更完美。

学习提示：

这幅画要先考虑构图，合理安排花瓶的位置及花的分布。用写实的方法表现花朵，并用多种装饰手法装饰它。最后用点线面、黑白灰关系处理整幅画面。

34

学 生 作 品

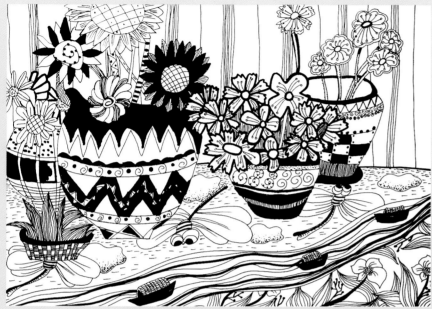

关婧怡 女

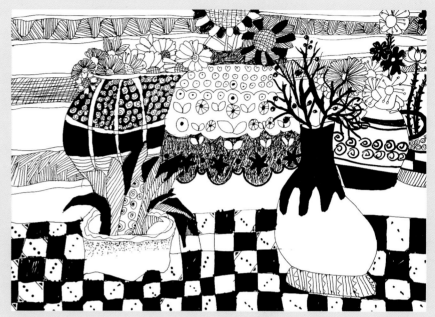

胡琳悦 女

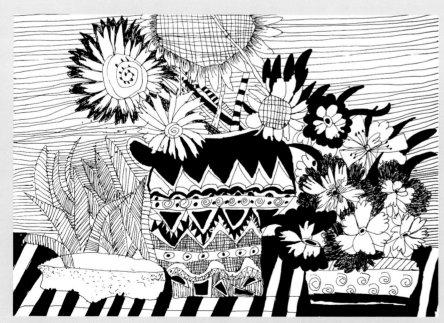

李明威 男

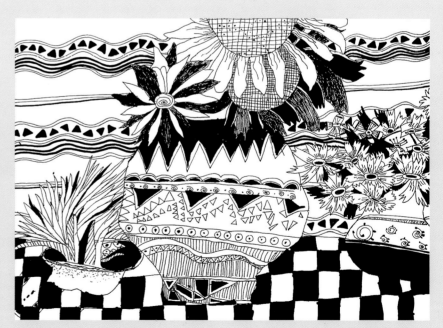

吴俊贤 男

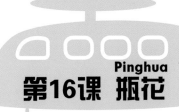

课堂导入：瓶花是我们熟悉的摆设，同时也是画家笔下常画不衰的主题。小朋友们可以通过你的绘画作品体现丰富的情感、内心的想象。你的梦想可以在你的作品中变成现实。在你的作品里，所有的植物在本质上都是精灵，生活在我们周围……

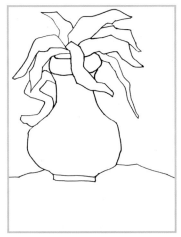

1 设计花瓶的形状，留出遮挡关系，确定构图。

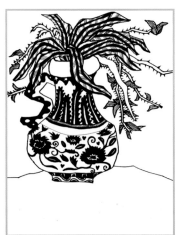

2 在花瓶里添加不同的植物，画出花瓶的装饰图案。

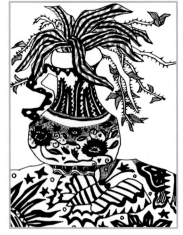

3 进一步完善花瓶的图案装饰。画出有漂亮装饰图案的桌布。

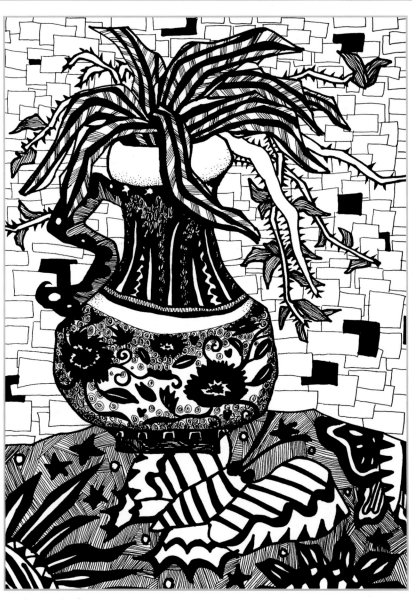

4 添加背景物，丰富画面。

学习提示：

　　绘画时根据自己的生活经验设计完成不同风格的花瓶和植物，注意处理植物叶片及花朵的遮挡关系。

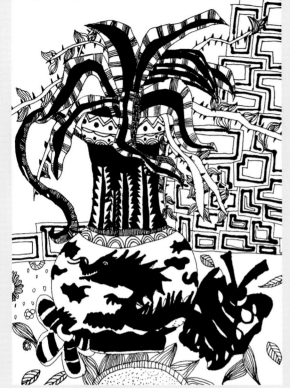

李馨蕊 女

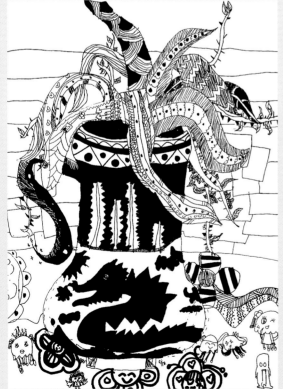

王唏儿 女 田昊洺 男

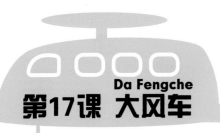

第17课 大风车
Da Fengche

课堂导入："大风车吱呀吱悠悠地转，这里的风景呀真好看。天好看，地好看，还有一群快乐的小伙伴。"小朋友对于这首歌熟悉吗？这就是我们经常看的《大风车》的主题曲。风车其实有很多种，我们在手里玩儿的风车有寓意吉祥的意思。风车也有实用性的，像荷兰的风车，它有发电的作用。现在就让我们一起来画一个大风车吧！

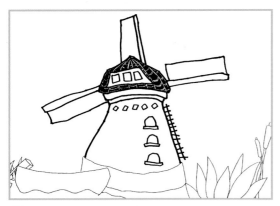

1 用概括的线画出风车的外形，注意画时扇叶画得大一些。

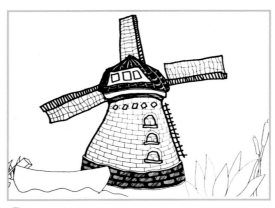

2 装饰风车房和扇叶。

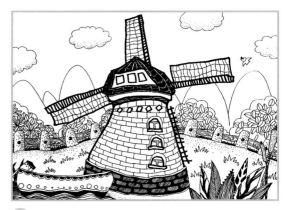

3 画出风车周围的环境。

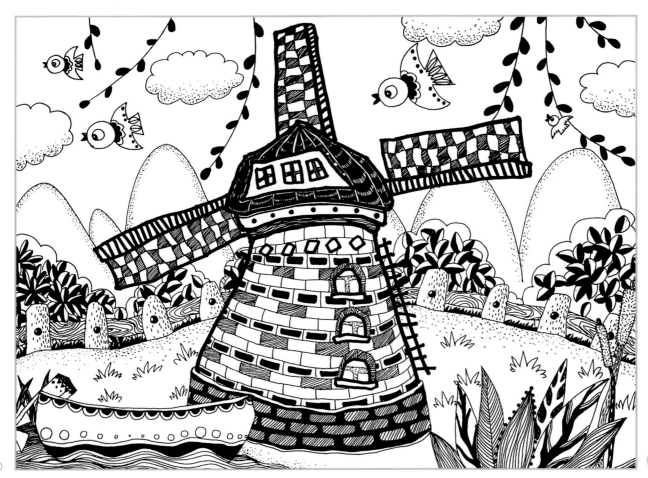

学习提示：

世界上的风车之国是荷兰，在数百年前，荷兰的风车有近万个。风车的主要用途是碾谷物、榨油、压滚毛毡、造纸，以及排除沼泽地的积水。每年5月的第二个星期六为荷兰的"风车日"。

4 丰富背景物，完善画面。

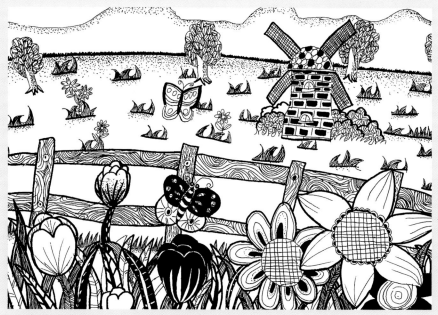

冯丹语　女

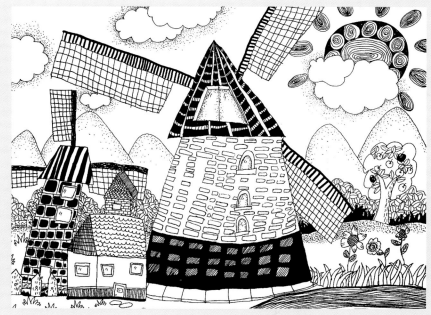

况杭达　男

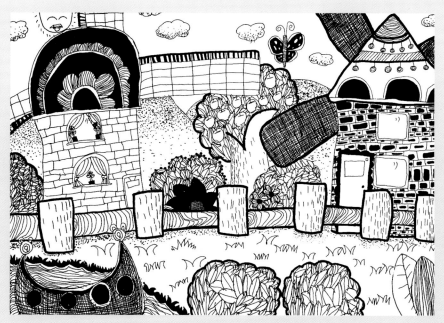

李文靖　女

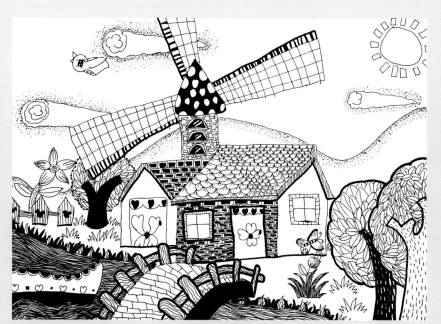

任泺舟　女

课堂导入：桥是我们重要的过河工具，它在我国有着悠久的历史，在古代有石桥、木桥，有单孔桥也有多孔桥。现代的桥大多数都是以钢筋混凝土构建而成。今天就让我们一起画一画我国的古代建筑——桥吧，看看谁能把它们的气势给画出来。

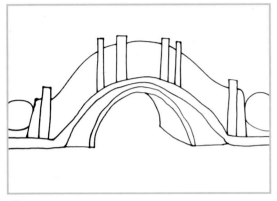

1 用线勾画出桥的外形，画时桥要画得大一些。

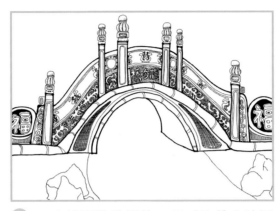

2 用点线面装饰桥体，用对比的方法画出桥体阳刻的花纹。

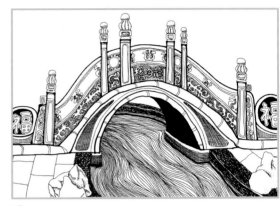

3 用排线法画出水流，用线画出近处地砖面。

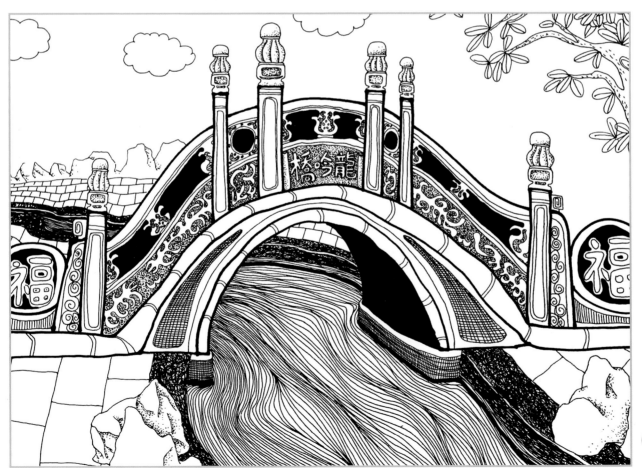

4 丰富背景，装饰、调整画面。

学习提示：

　　利用排线法画水流的时候要注意，所有的线都是从远处流向近处的。线条可以相互合并在一起，但是不能有大的交叉。这样画出的水流更流畅好看。

学 生 作 品

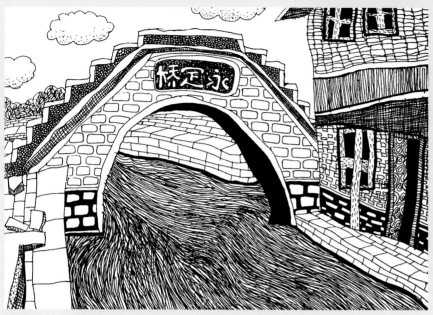

高天得　男

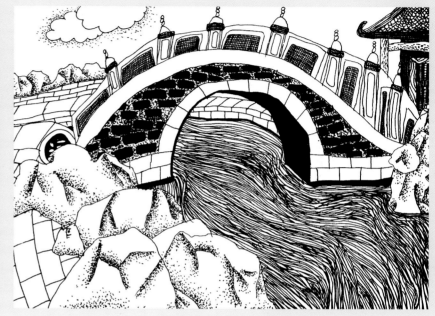

刘可蕙　女

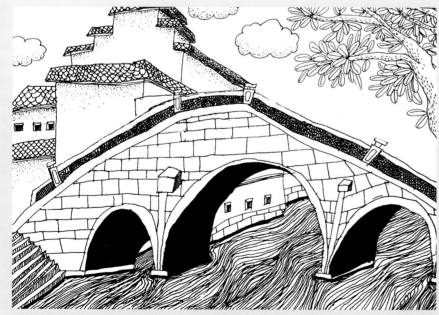

伊盛学　男

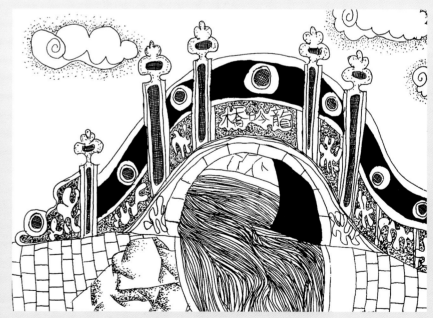

朱美熹　女

第19课 乡村的房子

Xiangcun de Fangzi

课堂导入： 同学们生活在城市，基本上都住在高楼大厦里，但同学们知不知道乡村里的房子是什么样子的呢？和城市里面的高楼有什么不一样的地方？今天，老师要带大家去感受一下乡村里面的房子是什么样子的，有什么特点，并把它们描绘出来。

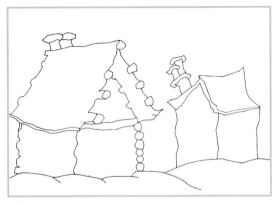

1 用单线条勾勒出房子的整体外形，注意房子的结构关系。

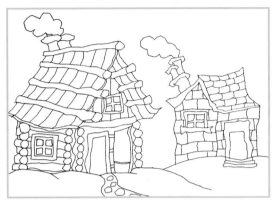

2 画出房子的窗户和门，窗户一般是玻璃的，门大部分以木质为主，并添加附近的景色。乡村的景色很美，有的房子靠近河，周围有栅栏。

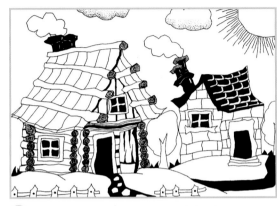

3 增加画面的黑白对比。给烟囱、屋顶、门窗、小路等添加重色，增加对比度。

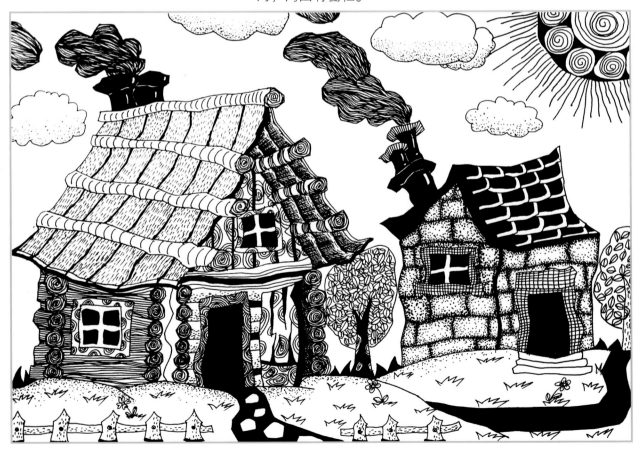

学习提示：

　　设计房子的时候可以通过实际经历及想象绘制不同的乡村房屋，注意门窗的外形也可以变化，形状可以多样化。多数房子以木质和砖墙为主，要画出其质感和特点。最后可以添加一些乡村的景色，丰富画面。

4 添加木纹来装饰木质房子，画出砖墙的纹理，添加周边景色，丰富画面。

于婉婷 女

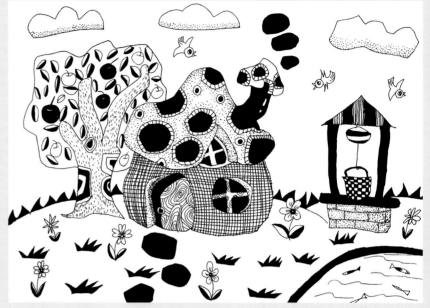

张欣然 女

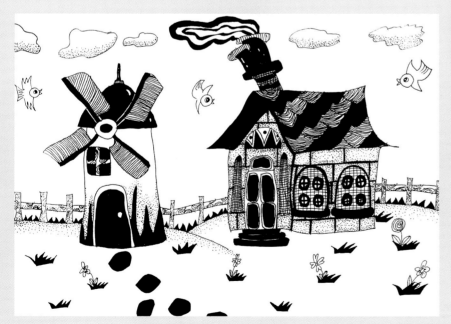

张馨天 女

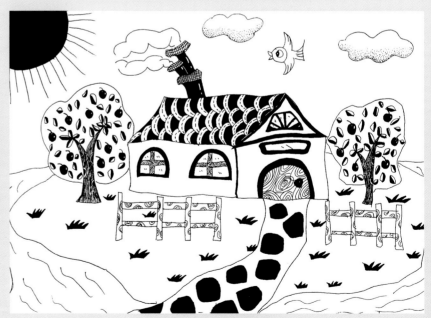

张晏华 女

课堂导入：未来的人类是住在什么样的房子里的呢？是用什么样的交通工具上学、上班的呢？未来的城市是不是已经不像我们现在的城市这样拥挤堵塞了呢？我好想知道未来世界是什么样子的啊！那么现在就让我们小朋友一起想象一下未来的世界吧！

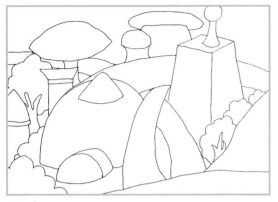

1 用线画出你想象中的未来世界，注意物体之间的遮挡关系。

2 找出画面的主体，用点线面装饰它。

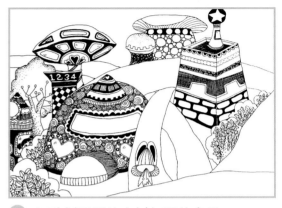

3 细致刻画近处大树与远处房屋。

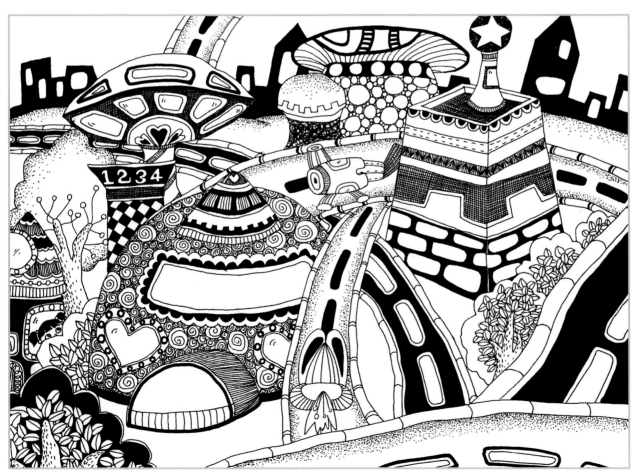

学习提示：

因为科技不断进步，所以未来世界与我们现在的世界会有很大的区别，桥梁的功能、房屋的外观、大树的品种都很可能与现代世界不一样。小朋友可以充分发挥自己的想象力创造出属于自己的未来世界。

4 根据画面需要画出黑色块，丰富远景。

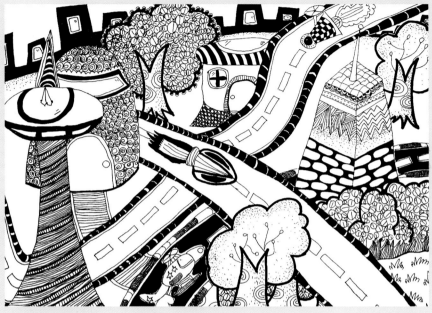

安子墨 女

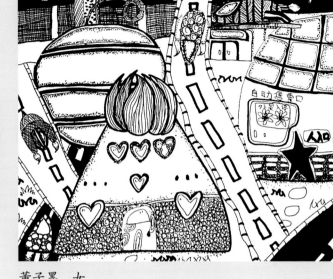

董子墨 女

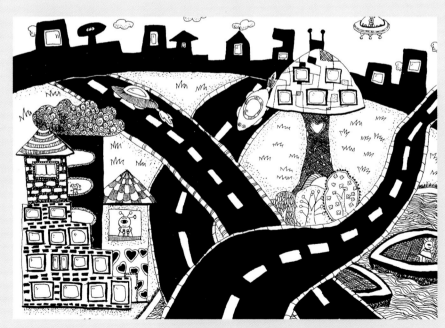

李芊 女

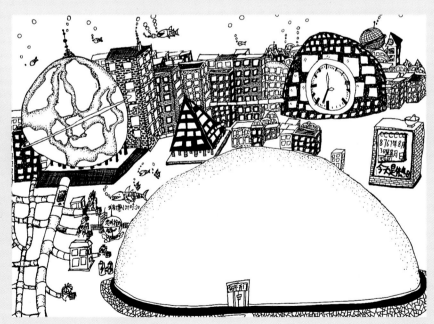

赵芝远博 男

第21课 沉睡的小镇

课堂导入：经历了一天的喧嚣，夜幕降临后，小镇恢复了宁静。在月亮星斗的映衬中，笼罩着一层神秘的色彩。树梢的小鸟依偎在一起俯瞰着每一座小房子里甜蜜的梦，一座房子挨着一座房子，到处是浓浓的幸福气息。月亮也慢慢地进入了梦乡，只剩下调皮的星星不停地眨着眼睛……东方，天空渐渐变白，沉睡的小镇将又一次苏醒，迎接新的一天。

1 勾画出房子的形状，注意遮挡的关系和整体形状。

2 根据明暗关系分配出画面中黑色块面的具体位置。

3 用丰富的线条来装饰灰色部分，可自由设计线条或组合线条。

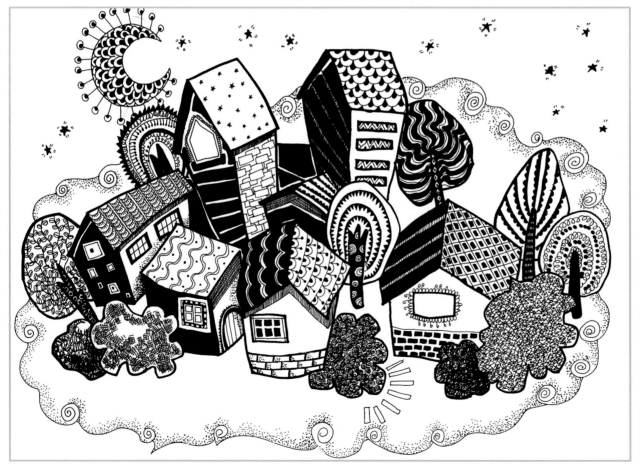

学习提示：

这是一张装饰性非常强的线描作品，小镇的房子造型不需要十分严谨，要突出它的装饰性。需要注意的是，作品的黑白灰关系一定要用心处理，否则会显得杂乱没有主次。灰色的处理上可用线条配合大小形状不一的点，这样会更有立体效果。

4 丰富画面，画出衬托沉睡意境的云，用有渐变效果的点来装饰。

刘妍莹 女

吴 优 女

闫娇蕾 女

姚佳琪 女

课堂导入： 在家里，通常是爸爸妈妈做好饭菜后再叫我们吃的。爸爸妈妈每天照顾我们的饮食起居非常辛苦，今天是周末，请小朋友们一起来当小厨师，做出许多可口的点心给爸妈尝一尝吧！

1 分别画出两个人物的身体外形。

2 画出人物的五官与表情、服饰。

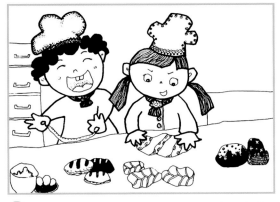

3 画出桌上的面点，并画出面点上面漂亮的花纹。

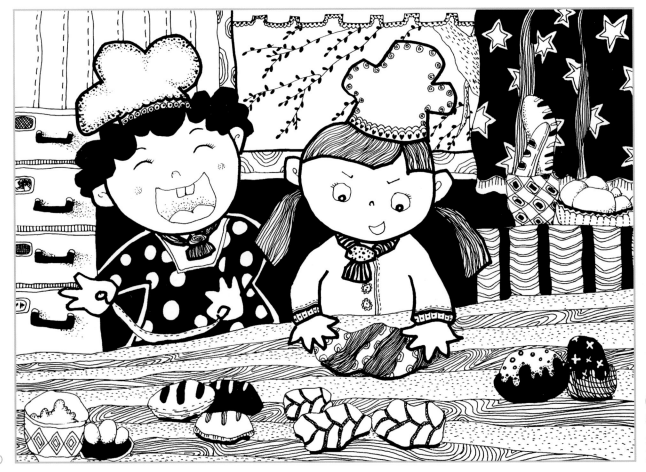

4 用装饰手法画出身后的橱柜和窗台，用点和线表现桌子的质感，使画面内容更加丰富。

学习提示：

旧时人们称厨师为"伙夫"、"厨子"、"厨役"等，是以烹饪为职业，以烹制菜点为主要工作内容的人。现代社会中，多数厨师就职于公开服务的饭馆、饭店等场所。厨师一般需要先在烹饪学校学习并通过考试，以保证具备足够的业务标准和食品安全知识。

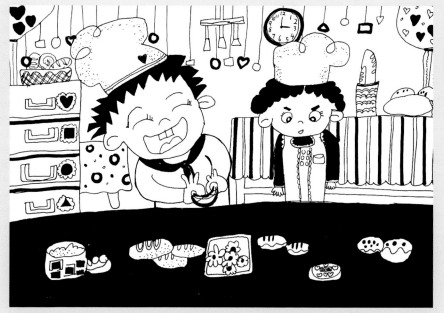

傅楚婕　女

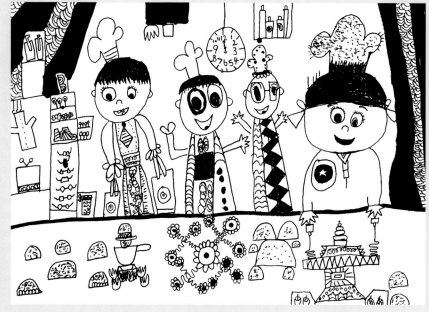

江子渔　男

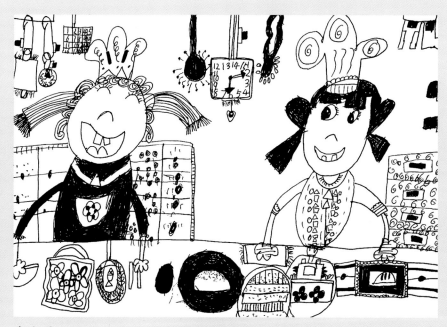

李宗潭　男

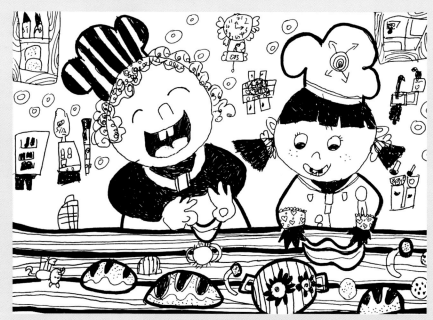

袁铁宁　女

Fang Fengzheng

第23课 放风筝

课堂导入：风筝是中国人发明的一种玩具，源于春秋时代，至今已2000余年。在竹篾等做成的骨架上糊上纸或绢，拉着系在上面的长线，趁着风势可以放上天空。一年一度的风筝大赛又开始了，看看小选手们的风筝千姿百态的，相信今年的比赛一定很精彩。

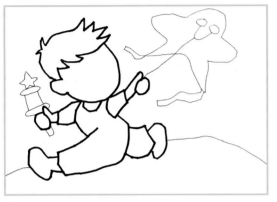

1 用粗记号笔画出放风筝的小朋友，用细勾线笔画出风筝和线圈的轮廓。

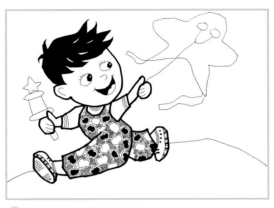

2 设计小朋友的衣服。

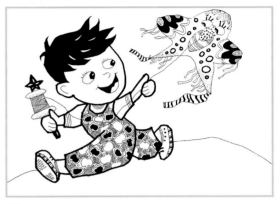

3 设计风筝的图案，注意要与小朋友衣服上的图案相区别。

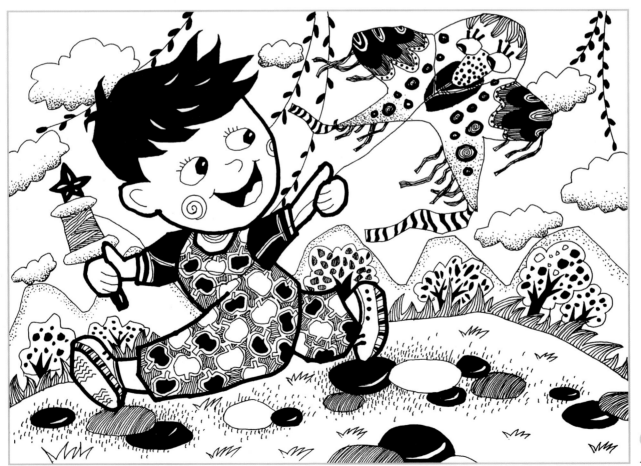

学习提示：

风筝是世界上最早的飞行器，本质上风筝的飞行原理和飞机很相似，借助绳子的拉力使其与空气产生相对运动，从而获得向上的升力。在一些国家的博物馆中至今还展示着中国风筝。据史料记载，中国的风筝大约在14世纪传入欧洲，这对后来的滑翔机和飞机的发明有着重要的影响作用。

4 画出美丽的风景衬托放风筝的小朋友。

学 生 作 品

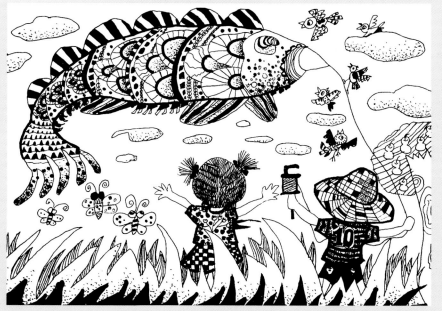

蒋谦 男

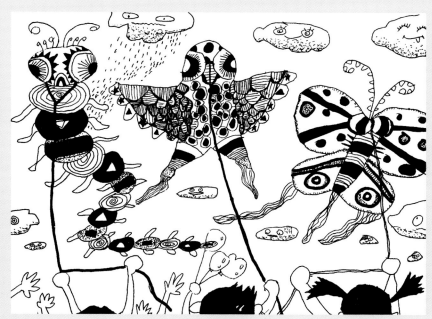

李田子 男

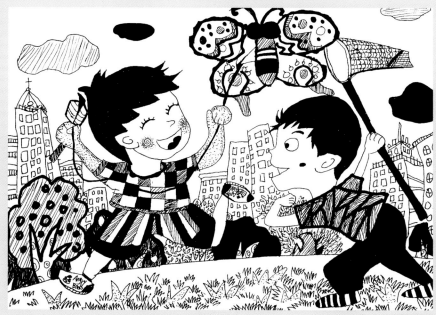

毛诗予 女

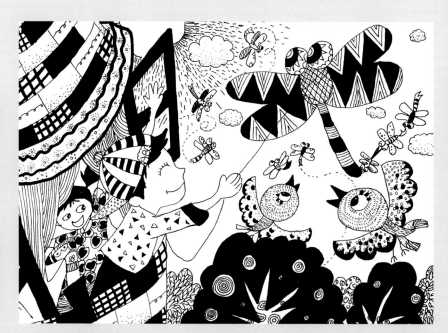

于子晴 女

第24课 飞天小魔女

FeiTian Xiao MoNü

课堂导入：很多小朋友都曾经梦想过自己长出翅膀，在天空中自由地飞翔，可以触摸到像棉花糖一般的云朵，小鸟也围绕在我们身边吟唱。今天，就让我们借助手中的画笔，来"实现"这个美丽的梦想吧！

1 勾画两个小朋友的轮廓，注意位置和比例。

2 画出气球等图案丰富天空背景。

3 用有变化的点线面装饰两个小朋友的衣服及气球。

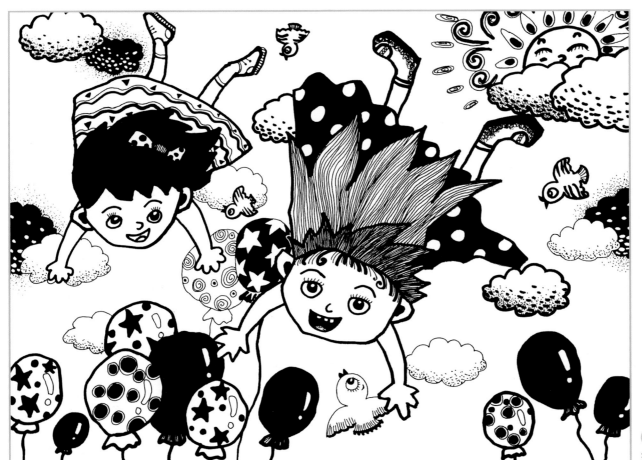

学习提示：

　　以天空为背景映衬两个小朋友，天空添加了小鸟，使画面更增添趣味。

4 画出云朵、太阳和小鸟等丰富背景，完成作品。

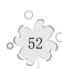

卞祖慧 女

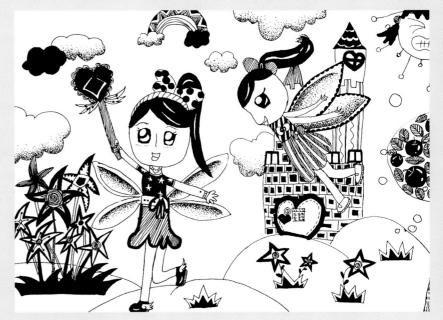

贺彬彬 女

龙 歌 女

王婧懿 女

课堂导入： 小朋友们知不知道拖拉机是干什么用的呢？拖拉机可以用来耕地。农民伯伯最喜欢用拖拉机耕地了，因为那样既可以为他们节省很多的工作时间，又可以为小朋友生产更多的粮食。今天呢我们就来画一幅农民伯伯用拖拉机耕地的场景，看看勤劳的农民伯伯的收成如何吧！

1 先用线条勾画出拖拉机的外形，并在上面画出人物。

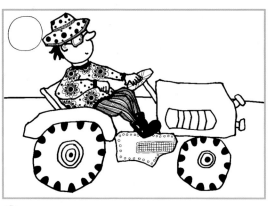

2 设计人物服饰，画出花纹，背景部分做简单的描绘。

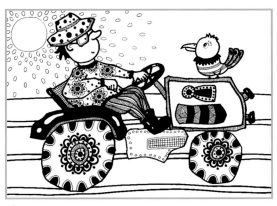

3 运用点线面进一步刻画拖拉机的细节，画出近处的土地。

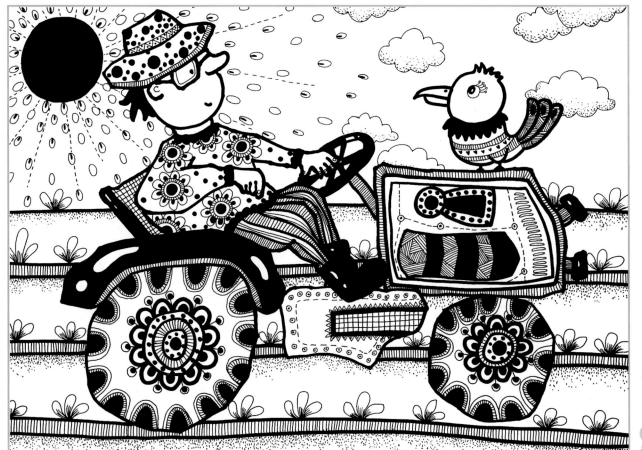

学习提示：

　　今天这幅画的主体物是拖拉机，所以在我们起笔的时候，要从拖拉机入手，找准拖拉机的大小及其位置，先画拖拉机然后再画出上面的人物和其他的景物。添加背景时可以加入自己的想象，为画面增添更好的效果。

4 运用黑白灰关系设计出背景中的景物。

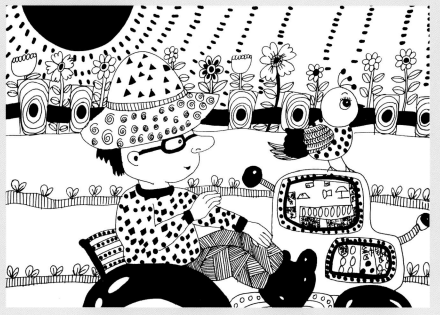

迟语彤 女

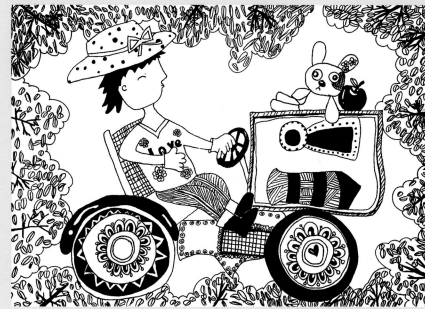

施宜彤 女

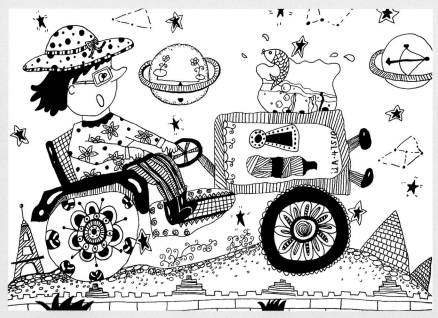

王一涵 女

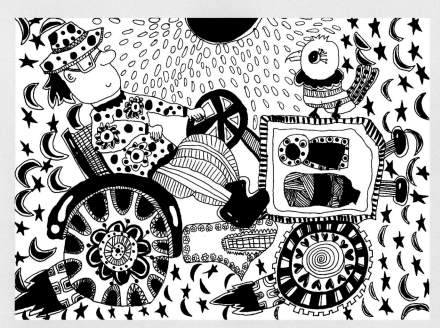

张馨丹 女

第26课 骑着自行车去冒险

课堂导入：我们日常生活中发生的事，实在是太多了，有趣的、欢乐的、懊丧的、令人惭愧的，像一滴滴小水珠，在我们的脑海里汇成一条记忆的长河。然而，总有一两件事令人难以忘怀。例如"骑车冒险记"。小朋友，你们会骑自行车吗？你们冒过险吗？

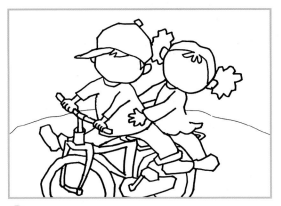

1 用生动的线条画出人物的轮廓，根据遮挡关系画出自行车。

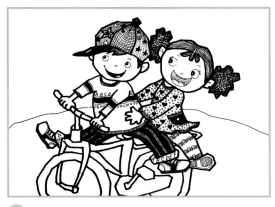

2 画出人物表情，设计服饰的图案。

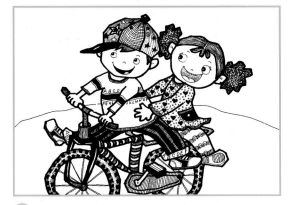

3 装饰自行车，突出黑白灰关系。

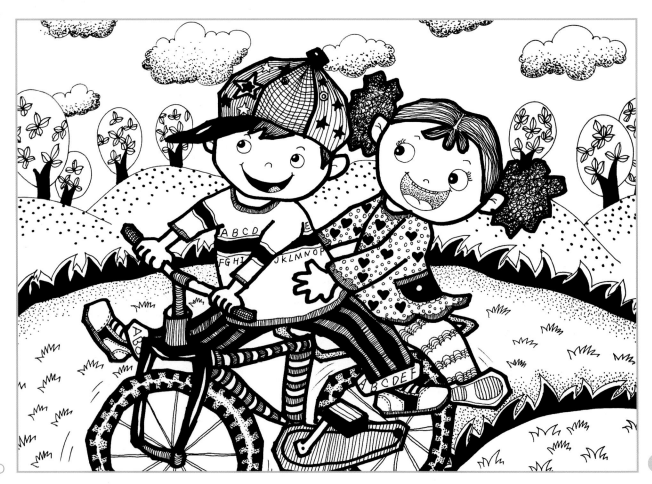

学习提示：

先了解自行车的结构然后尽量画准确些，要注意自行车与人物的遮挡关系。注意人物的身体比例，表情刻画得生动一些。

4 添加背景衬托主体。

学 生 作 品

姚欣妤 女

任 洁 女

吴玥漩 女

于子晴 女

课堂导入：春天到了，马戏团乘坐着巡回缆车来到了我们的城市。在马戏团里有一位最爱逗人笑的人，同学们知道他是谁吗？对，他就是我们可爱的小丑。他有两只奇怪的眼睛，一头蓬乱的头发，穿着色彩鲜艳的衣服。你看！他正在那里给小朋友发气球呢！我们也快点儿去他那领一个吧！

1 用线条勾勒出小丑的外形，注意画的时候要夸张一些。

2 装饰出小丑的帽子与衣服，五官要画得夸张搞怪一点。

3 用大面积的深色装饰小丑的裤子。仔细刻画气球和小女孩。

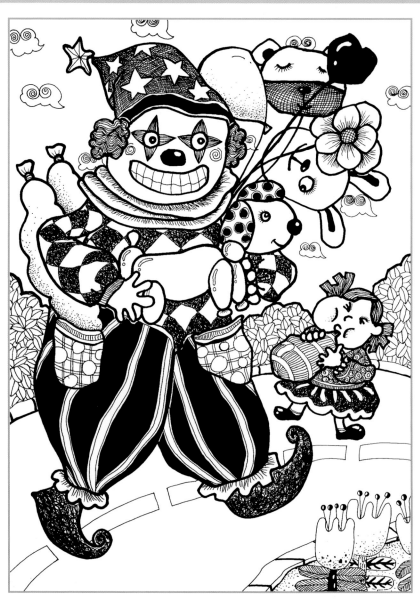

4 丰富背景，整理画面，完成作品。

学习提示：

小丑衣服的图案可用菱形、五角星形或圆形等基本形来装饰，也可以发挥想象力天马行空地进行装饰。

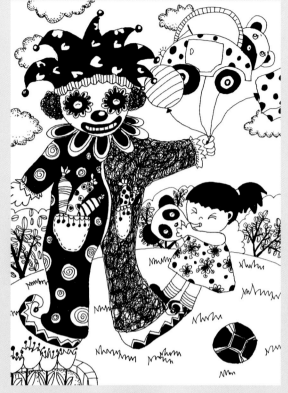

冷嘉霓　女

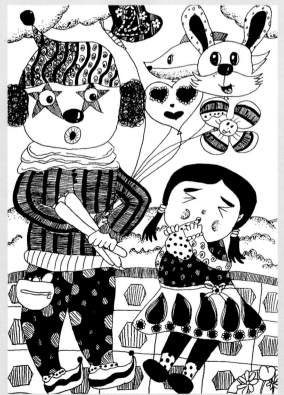

邓 茜 女　　聂晓宇 女

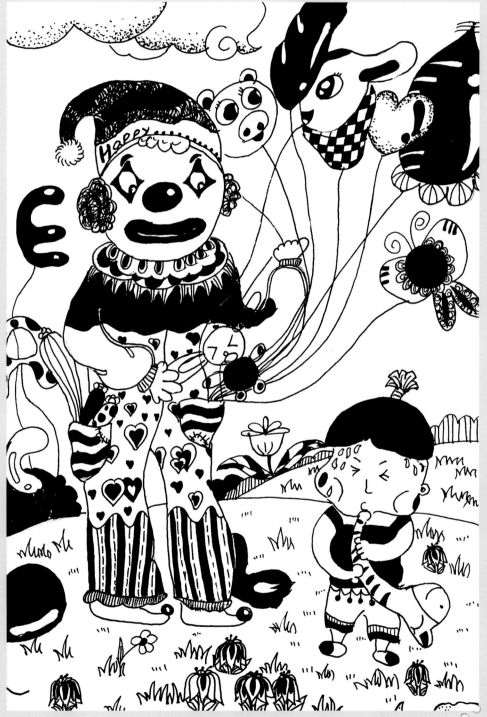

第28课 风车快跑
Fengche Kuaipao

1 用粗记号笔画出跑在前面的小女孩的轮廓。

2 再根据构图添画跑在后面的小朋友。

3 设计前面小朋友的头发、表情和衣服上的图案。

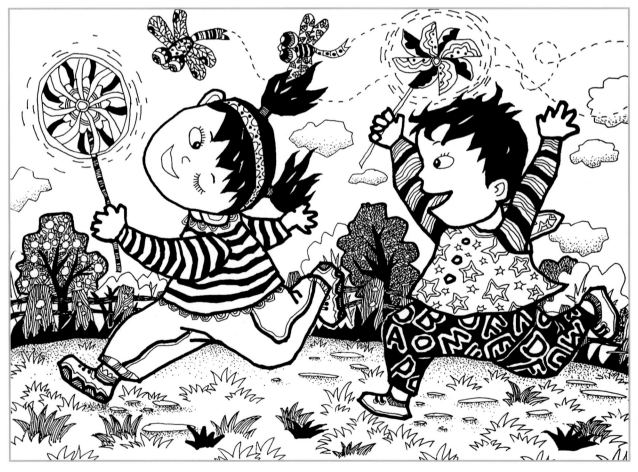

学习提示：

　　画完第一个小朋友后同学们要根据构图添画第二个小朋友。如果画面比较空可再画一个完整的小朋友，如果画面空的位置不多了可以巧妙地设计构图画出被遮挡的小朋友。

4 用不一样的图案设计出后面小朋友的衣服，画出小朋友手中拿的风车以及背景。

韩玉伯　男

孟柳彤　女

王菡琳　女

于沛瑶　女

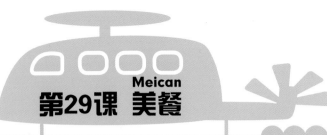

第29课 美餐
Meican

课堂导入：小朋友们，你最喜欢吃的食物是什么？是汉堡、水果、零食还是妈妈烧的菜肴呢？当大家一起吃饭的时候你有没有观察过周围人的吃相呢？我们一起来回想一下，然后把吃美餐时的场景画下来吧！

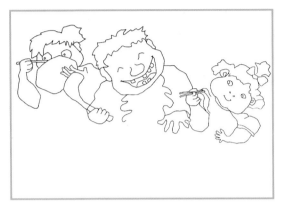

1 确定画面主体物的构图和大小，设计主体人物的动态。

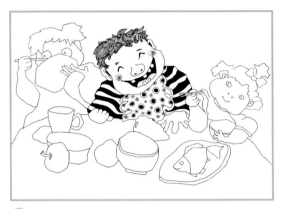

2 塑造不同的人物表情特征，添加中间人物的服饰图案。

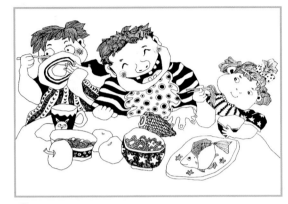

3 在餐桌上画满丰盛的食物。

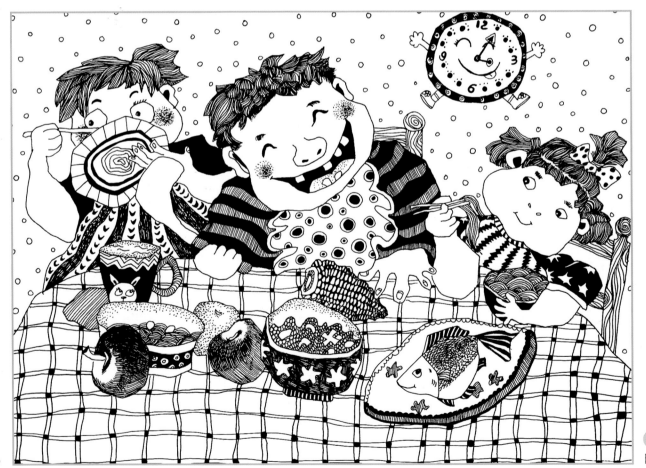

学习提示：

根据故事情节设计出不同的画面场景及人物动态和表情。美餐场地可以在家里或餐厅里，也可以在户外。

4 添加背景，确定画面黑白灰关系。

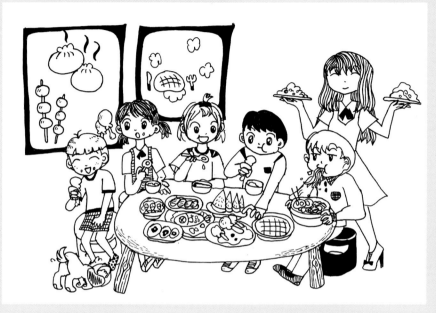

姚欣妤 女

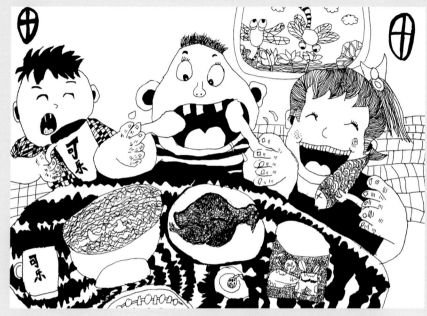

田昊洺 男

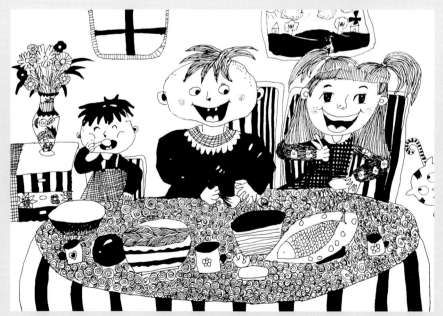

徐凯颖 女

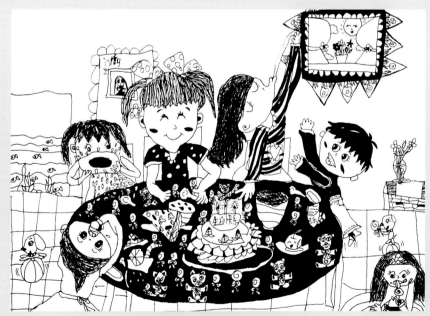

周雨彤 女

图书在版编目（CIP）数据

线描. 高级篇 / 尚天翼主编. —南宁：广西美术
出版社，2012.11（2018.6重印）
佳翼少儿美术圆角系列教程
ISBN 978-7-5494-0652-4

Ⅰ.①线… Ⅱ.①尚… Ⅲ.①白描—国画技法—儿童
教育—教材 Ⅳ.①J212.1

中国版本图书馆CIP数据核字（2012）第284061号

尚天翼
毕业于鲁迅美术学院国画系
少儿美术教育专家
佳翼美术书法学校创始人
香港青少年视觉艺术研究会理事兼佳
翼视觉艺术研究会会长
从事少儿美术教学研究工作14年
辅导过的学生多次在国际、全国、
省、市级各类少儿比赛中获奖
担任多家少儿美术专业刊物特邀编辑
发表少儿美术教学教案、论文40余篇
多次被教育部艺术教育委员会评为优
秀美术教师
编著《佳翼专刊1》、《佳翼专刊
2》、《佳翼专刊3》、《佳翼专刊
4》、《线描之旅》、《油画棒之
翼》、《佳翼少儿美术教程》丛
书、《佳翼少儿线描系列教程》丛
书、《佳翼儿童启蒙创意绘画》丛书
现任佳翼美术书法学校教学顾问

JIAYI SHAO'ER MEISHU YUANJIAO XILIE JIAOCHENG
佳翼少儿美术圆角系列教程

XIANMIAO(GAOJI PIAN)
线描（高级篇）

主　　编：尚天翼	装帧设计：谢　琦
副主编：迟　静　李　萧　刘　娜	出版发行：广西美术出版社
编　　委：宫小平　王玉棠　王香连　陈婷婷　高　彬	网　　址：www.gxfinearts.com
白　静　张志伟　李雪娇　黄莉娜　赵巍威	地　　址：广西南宁市望园路9号
郭黎黎　卢立昕　刘　丹　刘月娇　王　丹	邮　　编：530022
佟诗丹　王思元	制　　版：广西雅昌彩色印刷有限公司
	印　　刷：广西地质印刷厂
出版人：陈　明	出版日期：2018年6月第1版第4次印刷
终　审：冯　波	开　　本：787 mm × 1092 mm　　1/12
图书策划：杨　勇　吴　雅	印　　张：5 $\frac{4}{12}$
责任编辑：吴　雅	书　　号：ISBN 978-7-5494-0652-4/J·1696
责任校对：肖丽新　覃　燕	定　　价：35.00 元
审　读：陈宇虹	